延时摄影短视频制作
从入门到精通

张汉超　余乃明　编著

清华大学出版社

北京

内 容 简 介

本书介绍了延时摄影的前期拍摄与后期处理技巧。全书共分为4篇：基础篇，介绍延时摄影的基础知识、拍摄技巧，以及常用器材等内容，帮助读者快速入门；拍摄篇，介绍4种延时拍摄的方法，包含运用手机拍摄延时视频、结合手持稳定器和手机拍摄延时视频、利用相机的动画功能拍摄延时视频，以及使用相机先拍照片再后期合成视频；专题篇，介绍5种延时视频的专项拍法，如使用三脚架和相机、滑轨和相机、手持稳定器和相机拍摄延时视频的方法，使用无人机航拍延时视频的方法，以及使用相机拍摄夜景延时视频的方法；后期篇，介绍制作延时视频效果的5款软件，分别为Photoshop、剪映、Premiere、Final Cut Pro、LRTimelapse，帮助读者轻松制作精彩的延时视频。

本书适合延时摄影的初学者阅读学习，也适合摄影爱好者和有一定经验的摄影师参考。

图书在版编目 (CIP) 数据

韵动之美：延时摄影短视频制作从入门到精通 / 张汉超，余乃明编著 . —北京：清华大学出版社，2023.1（2023.11重印）

ISBN 978-7-302-61699-3

Ⅰ . ①韵… Ⅱ . ①张…②余… Ⅲ . ①摄影技术 ②视频制作 Ⅳ . ① J41 ② TN948.4

中国版本图书馆 CIP 数据核字 (2022) 第 155851 号

责任编辑：李　磊
封面设计：杨　曦
版式设计：孔祥峰
责任校对：成凤进
责任印制：刘海龙

出版发行：清华大学出版社
　　　　　网　　　　址：https://www.tup.com.cn，https://www.wqxuetang.com
　　　　　地　　　　址：北京清华大学学研大厦A座　　　　邮　　编：100084
　　　　　社　总　机：010-83470000　　　　邮　　购：010-62786544
　　　　　投稿与读者服务：010-62776969，c-service@tup.tsinghua.edu.cn
　　　　　质 量 反 馈：010-62772015，zhiliang@tup.tsinghua.edu.cn
印 装 者：三河市铭诚印务有限公司
经　　销：全国新华书店
开　　本：185mm×260mm　　　印　　张：15.25　　　字　　数：360千字
版　　次：2023年1月第1版　　　印　　次：2023年11月第2次印刷
定　　价：128.00元

产品编号：094737-01

用延时画面展现美好

延时摄影是一种极具魅力的摄影形式，它可以将几天甚至几个月的时间浓缩在几秒钟的视频中，将环境与事物的变化效果清晰呈现出来，带给观众极强的视觉冲击力。

延时摄影通常用于城市风光、自然风景、天文现象、城市生活、建筑制造、生物演变等题材的拍摄上。我们经常能够在一些宣传片、形象片、纪录片中看到延时摄影的画面，它能表现出气势恢宏的场景，产生震撼的视觉效果。目前，延时摄影也进入了电视剧、电影等领域，在一些影视作品中常常可以看到延时摄影的空镜画面。

近些年来，短视频行业迅速发展，越来越多的人使用手机、相机、手持稳定器、无人机、滑轨等比较专业的设备拍摄短视频。延时摄影就属于短视频的一种类型，由于其画面的冲击力及展现美好事物的出色表达力，让很多人喜欢使用延时短视频展示想要表达的内容。

延时摄影更加大众化、流行化，只要拍摄者热爱影像，勤劳肯吃苦，耐得住寂寞，哪怕用一部手机也可以拍出好看的延时画面。

本书根据笔者多年的实操经验策划并编写，希望能够帮助读者提升延时摄影的前期拍摄和后期制作技能。在编写本书的过程中，笔者始终围绕读者最感兴趣、最想学习的延时摄影知识，并将其归结为3个要点，分别为怎么拍、拍什么、怎么进行后期制作。

怎么拍

在拍摄延时视频之前，大家需要先掌握延时摄影的拍摄技巧。本书详细讲解了使用手机、手持稳定器，以及相机拍摄延时视频的多种方法，即让读者了解延时摄影怎么拍。

拍什么

拍摄的延时视频是否能吸引观众，重要的是内容的优劣。本书详细讲解了多种延时专题的拍摄技巧，如固定延时、小范围延时、向前和横移延时、自由延时、环绕延时、定向延时、车轨延时、星空延时和月亮延时等视频的拍摄技法，帮助用户快速对拍摄内容进行定位，找到创作方向。

怎么进行后期制作

本书挑选了多款比较实用的视频制作软件，重点讲解延时视频的后期处理技巧，具体内容包括使用Photoshop、剪映、Premiere、Final Cut Pro和LRTimelapse软件制作延时视

频，帮助读者在创作延时视频时更加得心应手。

为方便读者学习，本书提供了丰富的配套资源。读者可扫描下方二维码获取全书的素材文件、案例效果和教学视频；也可直接扫描书中二维码，观看案例效果和教学视频，随时随地学习和演练，让学习更加轻松。

素材文件　　　　　　案例效果　　　　　　教学视频

学习已有的经验固然能让我们少走弯路，但勤于练习才是使人进步的最优路径。愿你在一次次的拍摄中，感受世界的美好。

编　者

2022年8月

目录

第3章 结合手持稳定器和手机拍摄延时视频 ·············· 038

第4章 利用相机的动画功能拍摄延时视频 ·················· 052

第5章 使用相机拍照片后合成延时视频 ···················· 062

专题篇

第6章 三脚架＋相机，拍摄固定延时视频 ················· 072

后期篇

第11章　使用 PS 制作延时视频：《立交桥车轨》 ············· 166

第12章　使用剪映制作延时视频：《高架桥夜景》 ············· 180

第13章　使用 PR 制作延时视频：《城市建筑》 ·············· 190

第14章　使用 FCP 制作延时视频：《星河耿耿》 ············· 208

基础篇

第1章

延时摄影入门知识

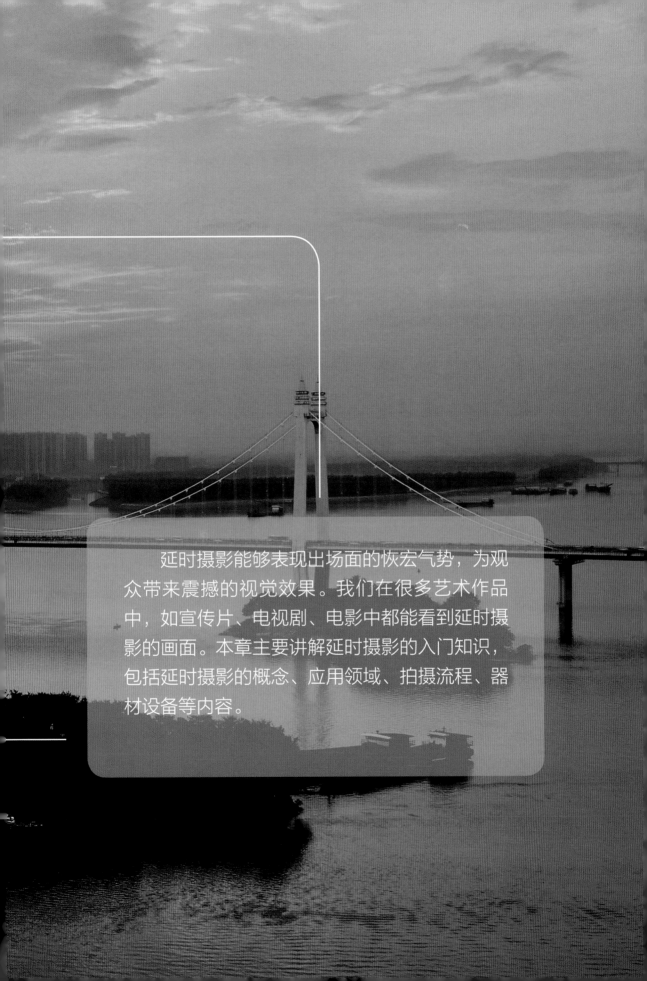

　　延时摄影能够表现出场面的恢宏气势，为观众带来震撼的视觉效果。我们在很多艺术作品中，如宣传片、电视剧、电影中都能看到延时摄影的画面。本章主要讲解延时摄影的入门知识，包括延时摄影的概念、应用领域、拍摄流程、器材设备等内容。

1.1 延时摄影的基础知识

在学习延时摄影技术之前，我们需先了解延时摄影的基本概念、艺术表现与应用领域，对延时摄影的画面效果有一个基本了解，为后面的学习奠定良好的基础。

1.1.1 延时摄影的基本概念

延时摄影是将时间压缩的拍摄技术，它可以将几个小时、几天，甚至几个月的场景变化过程，通过极短的时间，如几秒或几分钟呈现出来，给观众一种强烈与震撼的视觉效果。

图1-1是航拍的一段城市建筑的后退延时视频，记录了城市上空云彩的变化过程。

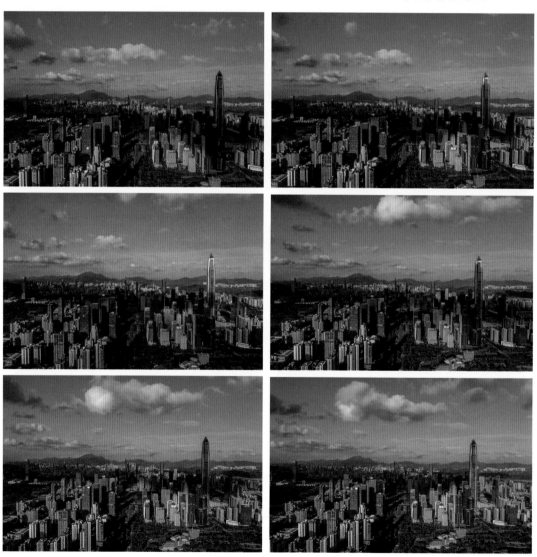

图1-1　航拍城市建筑的后退延时视频

1.1.2 延时摄影的艺术表现

关于延时摄影的艺术表现，主要包含以下几点。

首先，延时摄影是一种时间艺术，它能够将视频中的时间大量压缩，通过串联或抽掉帧数的方式，将画面压缩到很短的播放时间内，主要用来记录画面中景物的动态变化。

其次，延时摄影主要用来记录画面中运动的对象，如果在一段视频画面中没有东西在动，那么它与照片是没有区别的。对象可以是所拍摄的运动的主体，比如天空中的云彩、行走的人物、光影的变化及日出日落的画面等；也可以是运动的镜头，比如从左向右或者从右向左的镜头等。图1-2是一段固定延时视频，记录了城市从日落到夜景的光线变化过程。

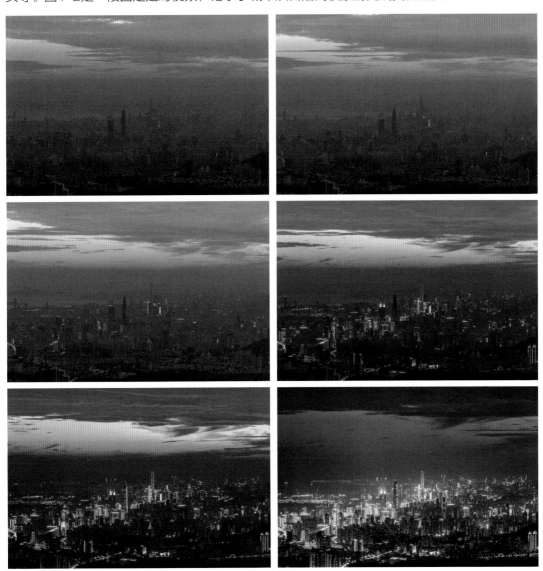

图1-2 表现城市光线变化的固定延时视频

最后，延时摄影通常用于空镜头，以表达环境背景、时间空间等。常用的空镜头主要有云、日出日落、车流、人群和星空等，这些镜头一般出现在故事的片头或片尾，用于渲染场景氛围，给人们带来了新的视觉体验方式，在镜头里看到不一样的世界。

1.1.3 延时摄影的应用领域

延时摄影是近几年比较流行的一种影像表现形式，它不仅适用于城市风光、山水风光、自然景观、生物演变等专业影视题材的拍摄，也广泛应用于宣传片、纪录片、项目工程纪录等领域，给人们带来了不一样的视觉体验。本节讲解延时摄影主要应用的三个领域。

1. 宣传片中的延时摄影

宣传片主要分为三种类型：一是城市宣传片，延时摄影主要用于表现城市的发展和面貌，展示城市的繁华；二是地理宣传片，延时摄影主要用于表现山水风光，体现国家的大好河山；三是企业宣传片，主要表现企业的风貌，一般以企业外景空镜头为主，或者拍摄一些工作场景。

图1-3是拍摄的老君山风光固定延时视频，记录了金殿的雄伟与络绎不绝的游客，主要向大家宣传和展示老君山风景区的秀丽景色。

图1-3 老君山风光固定延时视频

2. 纪录片中的延时摄影

纪录片，是指以讲述历史、军事、社会、自然、人文等方面的知识为主要内容的电视或视

频。在纪录片中经常会加入延时摄影的画面，以配合内容，特别是在一些讲述城市的历史变迁、自然环境的变化等这种时间跨度比较大的影片中，都可以用到延时摄影的画面。

图1-4是一段乡村纪录片，主要内容是介绍乡村这几年的变化，以及旅游业的开发，片中以延时摄影的方式记录了村庄的发展与变化。

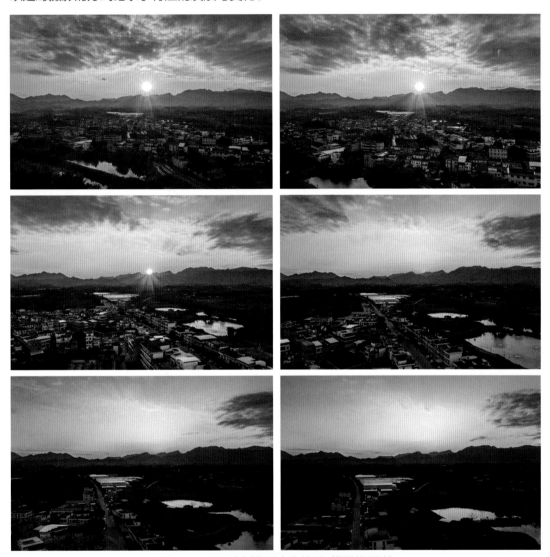

图1-4　展示乡村发展变化的延时摄影纪录片

3. 电影中的延时摄影

空镜头是指画面中没有人，主要用来交代故事的环境背景，表达人物的情感等，因此也称为景物镜头。我们在电影、电视剧中经常会看到延时摄影的画面，比如天空中变化的云彩、高架桥上飞驰的车流等，这些也都是比较常用的延时画面。

图1-5是在城市上空拍摄的一段空镜头，这段延时视频用于电视剧中，用来交代人物所处的城市环境。

图 1-5　表现城市环境的延时摄影空镜头

1.2　拍摄高清延时视频的技巧

1.2.1　前期拍摄与后期处理流程

　　本节讲解延时摄影的前期拍摄与后期处理流程，包括取景构图、参数设置、画面对焦、拍摄间隔设置，以及后期处理等环节的具体操作方法，帮助读者掌握延时摄影的相关流程。

第一步：取景构图

取景构图对于延时摄影来说是较为关键的一步。不同的构图方式，拍摄出来的影片会产生截然不同的效果。即便是同样的主体，不同的拍摄角度也可以让画面产生不同的感觉。

构图是摄影的基本功，构图的基本元素包含点、线、面。一段好看的延时画面，一定是某点、某线或某面的完美组合，只有选择合适的元素进行组合，才能够拍出精彩大片。

（1）点。点，是构成画面的基础。在摄影画面中，点可以是实际的一个点，也可以扩展为一个面，即只要是画面中很小的对象都可以称为点。在画面中，点所在的位置直接影响到画面的视觉效果。在构图时，我们可以用一个点来集中突出主体，也可以用两个点在画面中形成对比，还可以用三个或三个以上的点构成画面。

（2）线。线，即画面中的线条。线既可以是在画面中展现的真实的线，也可以是用视线连接起来的虚拟的线，还可以是由足够多的点延一定方向集合在一起产生的线。

（3）面。面，是在点或线的基础上，通过一定的连接或组合，形成的一种二维或三维的画面效果。

图1-6是在古建筑的门庭正面拍摄的一段延时视频，画面中采用了透视的构图手法，形成了近大远小的透视关系。在构图中要使主体的存在感更强，必然要利用面将其衬托出来，延时画面中的"2♥2♥'鼠'你最强"就是被突出的重点。

图1-6 以面进行构图的方式

点、线、面有机、合理地结合，是形成一幅画面美感的基础。摄影人员应保持对点、线、面的构成有很强的敏感性，在拍摄过程中要实时留意这些要素的结合方式。

如图1-7所示，画面中的雕像为"点"，连绵起伏的山脉和天空之间的交界处就是"线"，而整个天空就是一个"面"，这样的画面效果极具美感，主体突出。

图1-7　点、线、面的构图手法

作为摄影初学者，要不断练习对点、线、面的观察，使之成为一种自觉的行为。对于比较成熟的创作者，则要加入更多的创造力去发掘点、线、面的构成方式。

第二步：设置曝光参数

使用单反相机拍摄延时作品时，无论采用哪种拍摄模式，最终影响画面曝光效果的主要是三个要素：一是光圈，二是快门，三是感光度(ISO)。这三个要素相互关联，改变其中的一项，就会对整体曝光产生影响。

曝光是光圈、快门、感光度三个要素的组合，不同的参数组合所达到的曝光量是相同的，只是它们所适合的拍摄环境有所区别。假设光圈F/4、快门1秒为正常曝光值，那么光圈F/5.6、快门2秒也同样能得到准确曝光的画面，只是拍摄出来的画面景深效果不一样。

图1-8为光圈、快门、感光度之间的关系。可以看出，当固定光圈时，想增加曝光值就只能通过降低快门和增加感光度。三者相互影响，改变其中一项，另外两项也要相应调整。

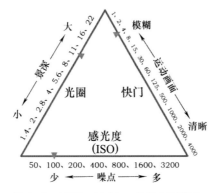

图1-8 光圈、快门、感光度的关系

(1) 设置方式。

感光度与光圈和快门呈等比关系。感光度提高一档，光圈则缩小一档，或者快门速度提高一档，才能获得正常曝光；感光度降低一档，光圈则放大一档，或者快门速度降低一档，才能获得正常曝光。为获得"曝光准确"的拍摄效果，在光圈、快门、ISO三要素的组合上，有如下三种选择方式。

① 固定光圈、ISO值，根据成像的亮度情况调整快门变量；

② 固定快门、ISO值，根据成像的亮度情况调整光圈变量；

③ 固定快门、光圈值，根据成像的亮度情况调整ISO变量。

(2) 拍摄模式。

在相机上有一个调整拍摄模式的转盘，上面每一个图标代表一种拍摄模式，如图1-9所示。选择拍摄模式后，白平衡、快门、光圈和ISO值都会相应调整，这样即使是同一个景点，拍摄的效果也会有很大的差别。

图1-9 调整拍摄模式的转盘

AUTO档。AUTO档即全自动拍摄模式，选择该模式后，拍摄曝光工作全由相机内部的芯片进行全自动处理，拍摄者只需要按下快门即可。这种模式操作简单，但局限性也是很大的，无法调节感光度和白平衡，也无法控制机身自带的闪光灯是否弹起。

A档。A档是指光圈优先模式，是相机的半自动档。选择该模式后，拍摄者需设定光圈和ISO的固定值，经过测光后由相机自动计算出快门的值。

S档。S档为快门优先模式。选择该模式，拍摄者需先确定好合适的快门速度和ISO值，然后由相机来选择与这个快门速度匹配的光圈值。

P档。P档是程序自动模式。选择该模式，相机会根据当时的光线，计算出所需的光圈与快门。使用P档拍摄时，相机自动确定快门和光圈组合的参数，而组合的参数根据被摄体的亮度和使用镜头的种类确定。

P档和AUTO档都是通过相机进行测光得出光圈和快门，区别在于可调整性。P档模式下仍然可以通过使用"曝光补偿"功能对曝光进行干预。总的来说，使用P档拍摄可以有效降低出错率，但拍摄的画面会过于保守、缺乏创意，适合入门者使用。

M档。M档是指手动模式。在此模式下，拍摄者可以针对不同的拍摄环境，自由设置光圈、快门、感光度等参数，非常适合拍摄经验丰富的摄影人员。

第三步：画面对焦

对焦是使拍摄对象成像清晰的过程。我们在拍摄延时作品时，一定要正确对焦，否则即便设置再高的像素，画面也会模糊，无法达到理想的效果。画面模糊与清晰的效果对比，如图1-10所示。

大部分的相机和镜头都支持自动对焦功能，但是我们在拍摄延时作品时，一般都采用手动对焦的方式。手动对焦的方法很简单，在相机上按Lv键，切换为屏幕取景，放大画面，然后在画面中找到某一个对象，框选放到最大，然后转动对焦环，实时观察画面至清晰的状态，即可完成对焦。拍摄者可先试拍一张，观察画面效果。

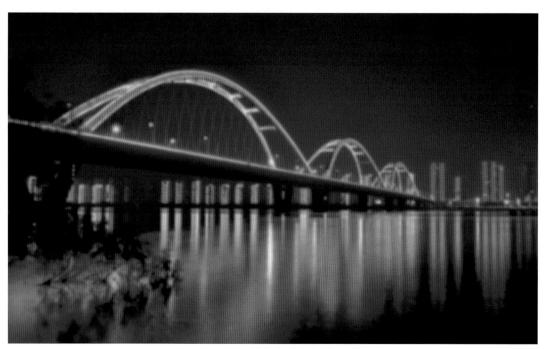

图1-10 画面模糊与清晰的效果对比

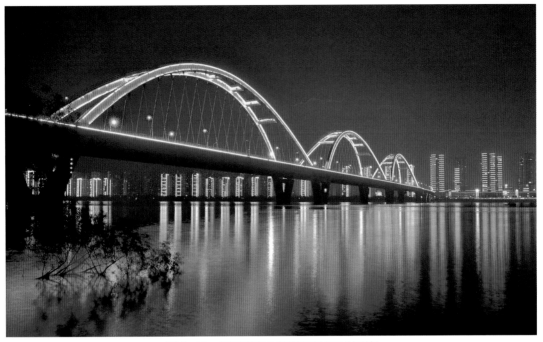

图 1-10　画面模糊与清晰的效果对比(续)

第四步：设置拍摄间隔

　　延时视频是由一组RAW或者JPG格式的序列照片制作而成的。因此，在拍摄延时视频之前，拍摄者需要先设置好相机的间隔拍摄功能，以及照片的拍摄张数，如图1-11所示。

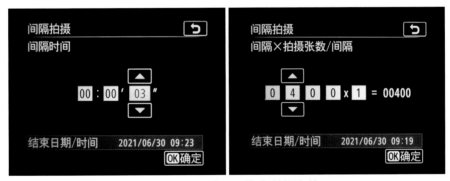

图 1-11　设置间隔时间与拍摄张数

　　在设置间隔时间时应结合环境：如果是在天气晴朗的白天，拍摄云卷云舒的延时画面，由于快门的速度会比较快，那么间隔时间一般设置为3秒即可；如果是在晚上拍摄星空的延时画面，需要进行长时间的曝光，这个时候快门的速度会比较慢，比如30秒拍摄一张照片，那么间隔时间需要设置为31~33秒。具体的设置方法，在后面的章节会详细介绍。

　　设置间隔时间后，我们还需要根据一张照片的曝光时间，设置每张照片拍摄的间隔时间，注意间隔时间一定要大于曝光时间。

第五步：后期处理

延时摄影的后期处理也是非常重要的，后期处理的好坏，直接影响延时视频的最终效果。当我们完成拍摄后，接下来需要对照片进行调色、去闪及合成，并添加相应的水印和背景音乐，然后将其发布到媒体平台上，这就是一系列的后期处理流程。此处进行简单讲解，后面章节会进行详细介绍。

(1) 将拍摄的延时视频素材导入电脑中。

(2) 先查看照片是否需要去闪。如果需要去闪，可在LRTimelapse软件中进行去闪和调色处理；如果不需要去闪，就直接在Photoshop软件中进行后期处理。

(3) 将拍好的素材全部导入Photoshop软件中，进行后期调色设置。

(4) 调色完成后，将原片批量导出JPG格式。

(5) 在Premiere Pro软件中新建4K或8K序列，然后将JPG格式的素材以图片序列的方式导入软件中。

(6) 将素材导入时间轴中，设置相应参数，添加背景音乐和水印，然后导出视频即可。

1.2.2 设置照片的分辨率与格式

分辨率与格式是非常重要的两个功能，关系到延时视频的后期处理，在拍摄延时视频之前，我们需要先设置好。本节主要介绍设置分辨率与格式的操作方法。

1. 选择最大的图像尺寸

在拍摄延时视频时，建议大家先设置分辨率，一定要选择相机的最大图像尺寸，这样可以为后期处理提供更大的空间。在后期处理时，如果不需要很大的景别，而素材的尺寸够大，就可以根据实际需要对画面进行裁剪，裁剪之后的视频依然会很清晰。下面以尼康D850相机为例，介绍设置相机分辨率的方法，具体操作步骤如下。

步骤 01 按下相机左上角的MENU(菜单)按钮，如图1-12所示。

步骤 02 进入"照片拍摄菜单"界面，选择"图像尺寸"选项，如图1-13所示。

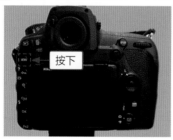

图1-12 按下MENU(菜单)按钮

图1-13 选择"图像尺寸"选项

步骤 03 按下OK按钮，进入"图像尺寸"界面，选择JPEG/TIFF选项，如图1-14所示。

步骤 04 按下OK按钮，进入界面，其中显示了多种图像尺寸。这里选择"大"选项，下面显示了照片的尺寸大小，这是8K的尺寸，以及一张照片的存储容量，如图1-15所示。

图1-14 选择JPEG/TIFF选项

图1-15 选择"大"选项

步骤 05 按下相机上的向左方向键，返回上一个界面，选择NEF(RAW)选项，如图1-16所示。我们在拍摄照片序列时，一般都选择RAW的保存格式。

步骤 06 按下OK按钮，进入相应界面，在其中可以选择RAW格式的尺寸，选择"大"选项，如图1-17所示。保存RAW格式最大的尺寸，至此完成设置。

图1-16 选择NEF(RAW)选项

图1-17 选择"大"选项

2. 选择RAW拍摄模式

在拍摄延时视频时，推荐大家拍摄RAW格式的素材，原因有以下三点。

(1) RAW格式的色彩空间更大一点，便于后期处理。

(2) RAW格式可以证明这段素材的版权归属，这一点在版权纠纷处理中很重要。

(3) 在拍摄黄昏过渡或者日出的延时视频时，需要使用LRTimelapse(以下简称LRT)软件对画面进行去闪处理，而LRT软件只支持RAW格式的照片。

基于以上三点原因，建议大家拍摄RAW格式的原片。下面介绍设置RAW格式的方法。

步骤 01 进入"照片拍摄菜单"界面，选择"图像品质"选项，如图1-18所示。

步骤 02 按下OK按钮，进入"图像品质"界面，选择NEF(RAW)选项，如图1-19所示。

图1-18 选择"图像品质"选项

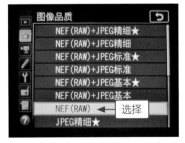

图1-19 选择NEF(RAW)选项

步骤 03 执行操作后，保存设置，即可完成RAW格式的设置。

1.3 常用的7种延时摄影器材

本节主要为大家介绍常用的几种延时摄影器材,包括手机、相机、镜头、云台、三脚架、快门线和电动轨道等,帮助大家更好地了解这些拍摄设备,以便在实际应用中将各种器材的功能发挥到极致,轻松拍出满意的延时摄影作品。

1.3.1 手机

近几年,随着手机在摄影摄像方面功能的不断提升,手机已能够完全满足我们的拍摄需求。虽然手机不及传统相机的专业性,但其轻巧的外表及使用的便利能够使拍摄者将更多的精力集中于发现美的景物。

手机也能拍出漂亮的延时作品,下面介绍两款适合拍摄延时视频的手机。

1. 华为手机

华为P50 Pro手机的拍摄功能十分强大,前后摄像头像素可达1300万/6400万,具有超大广角、大光圈虚化、长焦画中画等专业相机功能,也能实现慢动作、延时摄影、微电影等专业的摄像操作,用户的反响也比较好。华为P50 Pro一直被认为是拍照功能最好的手机之一,如图1-20所示。

图1-20 华为P50 Pro手机

2. vivo手机

vivo X70 Pro手机的拍摄功能也很不错,它采用蔡司光学镜头,5000万像素的主摄像头、1200万像素的人像摄像头和超广角摄像头等,使其拍摄能力十分强大,不管是拍摄照片还是视频,画面都非常清晰,如图1-21所示。

图1-21 vivo X70 Pro手机

1.3.2 相机

单反相机基本上都可以拍摄延时视频，因此摄影者只需根据自身需求选择合适的相机即可。

在选择相机的时候，首先要基于自己的预算，即有多少钱，就买什么样的相机。从价格上看，相机主要分为三大类：入门、中端和高端。如果摄影者要选购一部适合自己的单反相机，那么建议新手可以选择入门或中级的产品，价格大约在5 000～10 000元。当然，价格越贵的相机，成像质量越好，功能性也越强，相对来说机身结构也更加坚固且有质感。

对于使用者来说，相机最大的区分是全画幅和APS画幅(半画幅)，如图1-22所示。

图1-22　相机的类型

根据笔者的经验，同样价位的相机，其主要功能差别不大。比如，入门级的佳能800D和佳能760D，这两款相机的价格相差不大，用户购买时可以对比一下它们的细微差别，如液晶屏、旋转屏、对焦系统等，根据自己的需求进行选购。

目前，市场上的主流单反相机品牌有佳能、尼康、索尼、宾得、哈苏、富士、适马、奥林巴斯、柯达、飞思、阿尔帕、松下等。其中，佳能、尼康和索尼三大品牌比较热门，质量也较稳定，拍摄效果也不错。大家可以考虑从这三个品牌中优先选购。

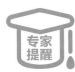

笔者推荐，尼康单反相机，它的主要优点为对焦快、成像画质艳丽、锐度高、镜头群完善、产业生态链完善，以及整体性价比高。

1.3.3 镜头

单反相机最重要的部件就是镜头，镜头不仅直接影响着成像质量的优劣，而且不同的镜头也可以创作不同的画面效果。镜头的类型有很多种，包括广角镜头、标准镜头、长焦镜头、微距镜头等。本节对各种镜头的功能进行简单介绍。

(1) 广角镜头。广角镜头的焦距通常都比较短、视角较宽，而且景深很深，特别适合拍摄延时作品。笔者推荐索尼16mm～35mm F2.8的广角镜头，因为16mm端的畸变不是很大，而35mm端会有一种变焦的感觉。图1-23为使用广角镜头拍摄的大场景延时画面。

(2) 标准镜头。标准镜头的焦距通常为40mm～55mm，视角与人眼类似，拍摄的画面效

果看上去十分自然，适合用来拍摄一些中景的延时视频。

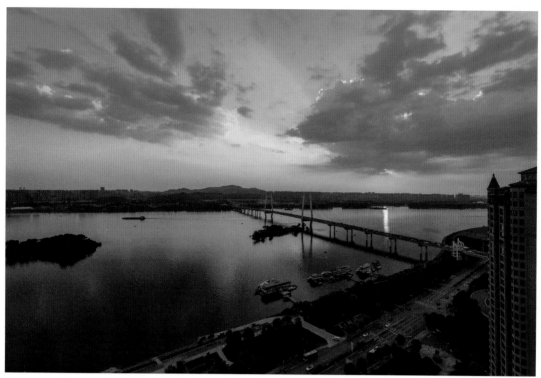

图 1-23　使用广角镜头拍摄的延时画面

（3）长焦镜头。普通长焦镜头的焦距通常在85mm～300mm，超长焦镜头的焦距能达到300mm以上，可以非常清晰地拍摄远处的物体，比如太阳、月亮等。图1-24为使用320mm长焦镜头拍摄的日落延时画面。

图 1-24　使用长焦镜头拍摄的日落延时画面

（4）微距镜头。微距镜头的放大倍率可达到1:2甚至1:1，能够将细微物体拍摄得很清晰，即使拍摄时镜头距离物体非常近，也可以实现正确对焦，还能产生更好的背景虚化效果。图1-25是使用微距镜头拍摄的开花过程的延时画面。

图 1-25　使用微距镜头拍摄的开花过程的延时画面

1.3.4 云台

云台是安装、固定摄像器材的支撑设备。在拍摄延时视频的时候，会经常用到两种云台，一种是球型云台，另一种是齿轮云台。

球型云台主要用于拍摄固定延时视频，在拍摄小范围轨道延时视频时，也需要将球型云台架在轨道上进行移动拍摄。球型云台，如图1-26所示。

我们在拍摄大范围延时视频的时候，因为每一张照片都需要进行微调，要在照片中重新对准参考点，这个时候如果使用球型云台，拧手柄的时候画面就会有晃动。因此，我们需要使用三轴齿轮云台，以保证画面的稳定。三轴齿轮云台，如图1-27所示。

图 1-26 球型云台

图 1-27 三轴齿轮云台

1.3.5 三脚架

　　三脚架的主要作用是在拍摄延时视频的时候，能够稳定相机或手机镜头，以实现稳定的摄影画面。在进行长时间拍摄时，三脚架可以支撑相机和镜头的重量并保持稳定，使拍摄的延时作品不会产生模糊的问题。

　　我们在购买三脚架时，必须选择稳定结实的，但由于其经常被携带，所以又需要三脚架有轻便的特点。用户在选购三脚架的时候，可以参考的指标有重量、稳定性、云台套装功能性和价格。轻的三脚架便携性好，价格较高；重的三脚架便携性差，价格低，但稳定性不错。

　　现在市面上的三脚架主要分为两种：旋转式和扳扣式。

　　(1) 旋转式三脚架。旋转式三脚架是通过旋转的方式打开和固定三脚架，打开的时候有点麻烦，架起三脚架的速度也比较慢，但是其稳定性会比较好，如图1-28所示。

　　(2) 扳扣式三脚架。扳扣式三脚架是通过扳扣的方式打开和固定三脚架，打开的速度比旋转式三脚架要快，但没有旋转式三脚架的稳定性好，如图1-29所示。根据笔者的使用经验，推荐旋转式三脚架，更加可靠、专业。

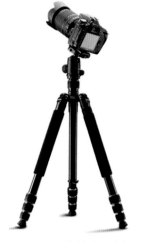

图 1-28 旋转式三脚架

图 1-29 扳扣式三脚架

1.3.6 快门线

快门线是用来控制快门的遥控线，在拍摄延时作品时，常用来控制相机的拍摄间隔与拍摄张数，如图1-30所示。如果相机没有间隔拍摄功能，那么一定要选购一款拥有延时功能的快门线，因为拍摄时无法做到手动按快门300~400次。

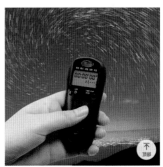

图1-30 快门线

1.3.7 电动滑轨

我们在拍摄小范围延时视频时，需要用到电动滑轨，它不仅可以辅助拍出倾斜的滑动效果，而且可以拍出前、后、左、右的推移效果。我们可以使用三脚架倾斜或搭桥的模式，实现倾斜拍摄的效果。

图1-31中的这款滑轨，可拼接、自由组合长度，出门携带方便，还可以使用手机的蓝牙无线功能控制轨道移动，操作十分方便。

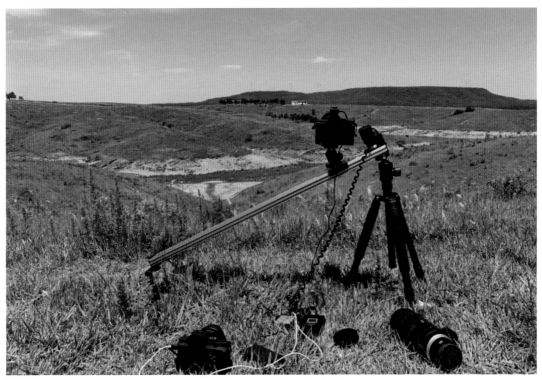

图1-31 电动滑轨的应用场景

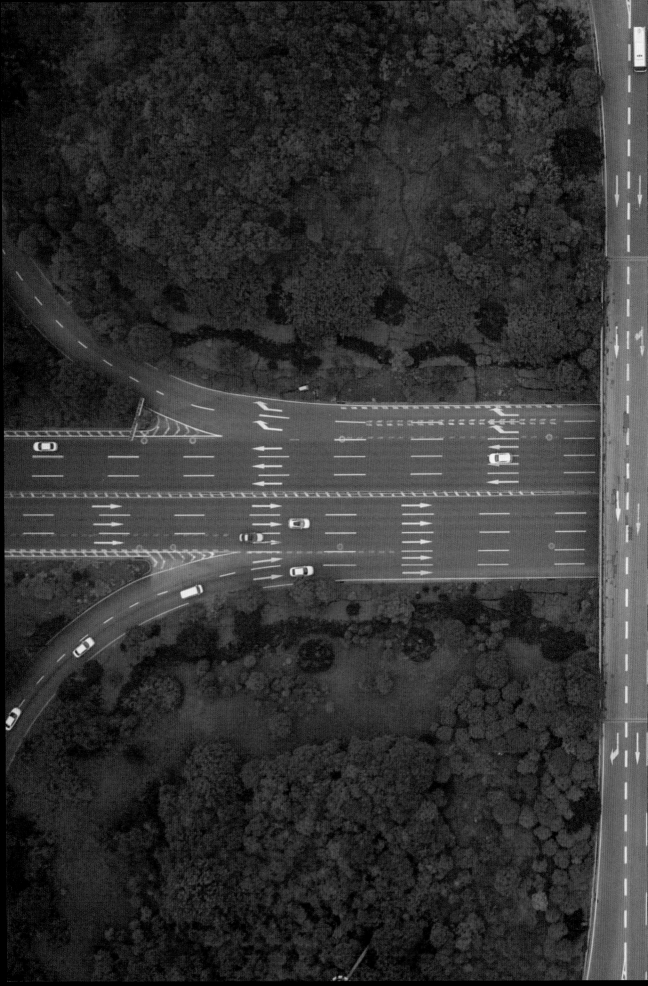

拍摄篇

第2章

运用手机拍摄延时视频

如今，很多智能手机都推出了"延时摄影"功能，如华为、vivo等。本章以安卓手机为例，为大家讲解使用手机拍摄延时视频的多种方法。学完本章内容后，希望大家可以举一反三，拍摄出更多精美的延时作品。

2.1 手机拍摄延时视频的要点

用手机拍摄延时视频不仅方便，而且操作简单，没有复杂的后期处理流程，一部手机就可以基本完成前期拍摄与后期处理的工作。

我们在使用手机拍摄延时视频前，先要了解一些手机拍摄延时视频的相关要点。

2.1.1 保证手机电量

在拍摄延时视频前，我们需要保证手机电量充足。延时摄影的拍摄时间会比较长，基本在30分钟以上，持续的拍摄会使手机电量快速消耗，特别是在温度较低的环境下，手机的放电速度会更快一点。如果拍到一半就因电量耗尽而关机，手机又无法自动保存，那么之前拍摄的视频就会丢失，浪费了时间精力，也失去了好看的素材。

所以，在拍摄延时视频之前，我们要检查手机的电量，保证是充足状态。另外，拍摄人员也可以在手机上接一个充电宝，一边充电，一边拍摄延时视频。

2.1.2 使用支架固定手机

如果要把手机固定在某个位置拍摄延时视频，就需要支架来稳定画面。在拍摄延时视频时，比较常用的支架有三脚架和八爪鱼支架。

三脚架是拍摄延时视频时的稳定器材，是支撑手机的辅助设备。在三脚架的顶端会有一个专门用来夹住手机的支架，可以将手机架起来，实现长时间拍摄，如图2-1所示。

图2-1 三脚架

三脚架的最大优势就是稳定性强，在拍摄延时视频、流水或者流云等运动性的事物时，三脚架能很好地保持手机的稳定，从而取得更优的画质效果。大部分的三脚架都具有蓝牙和无线遥控功能，可以解放拍摄者的双手，远距离也能实时操控快门。此外，三脚架还可以自由伸缩

高度，满足某区间内不同高度环境的延时拍摄需求。

　　三脚架也存在缺点，就是摆放时需要相对比较平整的地面。八爪鱼支架刚好能弥补三脚架的这个缺点，它能伸能屈，能弯能直，有弹性能变形，适用于各种环境。八爪鱼支架携带方便，不占空间，在室内、室外都能使用，帮助摄影师拍出各种角度的大片、好片，如图2-2所示。

图2-2　八爪鱼支架

2.1.3　设置手机的飞行模式

　　为了防止在拍摄过程中受到手机来电或短信的干扰，建议拍摄人员将手机设置为飞行模式。以华为手机为例，在通知栏中点击"飞行模式"按钮，即可开启该功能，如图2-3所示。开启"飞行模式"功能后，会自动断开所有的网络连接，不用担心视频拍摄中被微信或其他通知消息打断。拍摄完成后，关闭"飞行模式"功能即可。

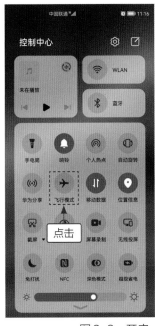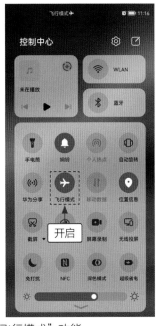

图2-3　开启"飞行模式"功能

2.2 手机拍摄延时视频的方法

使用手机拍摄延时视频时，除了使用相机自带的"延时摄影"功能进行拍摄以外，也可以将平常拍摄的普通视频通过后期加速处理得到延时效果，还可以在手机中安装延时App进行拍摄，这些方法都可以拍出延时作品。

2.2.1 使用"延时摄影"功能

本节以华为P40手机为例，讲解使用手机自带的"延时摄影"功能拍摄延时视频的方法，具体操作步骤如下。

步骤 01 在手机桌面中找到"相机"图标，点击该图标，如图2-4所示。

图2-4 点击"相机"图标

步骤 02 打开"拍照"界面，点击"更多"按钮，如图2-5所示。

图2-5 点击"更多"按钮

步骤 03 打开"更多"界面，点击"延时摄影"图标🕑，如图2-6所示。

图2-6 点击"延时摄影"图标

步骤 04 进入"延时摄影"界面,设置好构图,点击"拍摄"按钮 ◎,如图2-7所示。

图2-7 点击"拍摄"按钮

步骤 05 执行操作后,即可开始拍摄延时视频,画面上方显示了拍摄的时间,如图2-8所示。

图2-8 开始拍摄延时视频

步骤 06 待延时视频拍摄完成后，点击"停止拍摄"按钮▣，停止拍摄。在手机图库中找到刚才拍摄的那段延时视频，点击"播放"按钮进行查看，如图2-9所示。

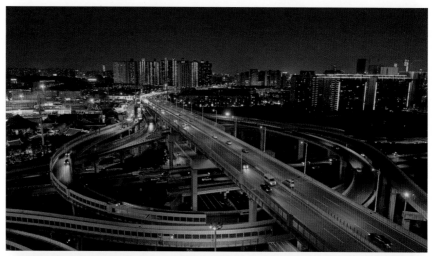

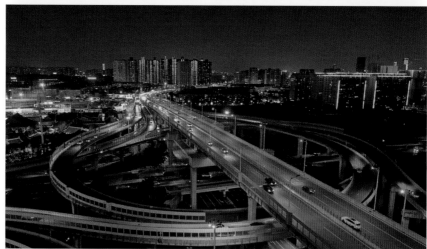

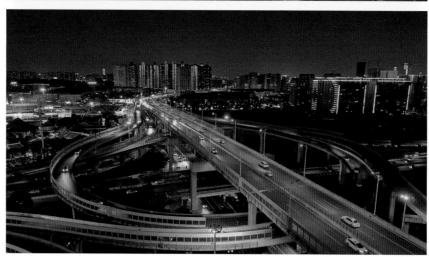

图2-9 查看手机拍摄的延时效果

2.2.2 视频后期加速

本节我们以华为手机为例，介绍拍摄视频，并对视频进行后期加速处理的方法，具体操作步骤如下。

步骤 01 打开手机"相机"界面，点击"录像"按钮，如图2-10所示。

图2-10 点击"录像"按钮

步骤 02 进入"录像"界面，点击"录制"按钮，开始拍摄视频，画面上方显示了录制的时间，如图2-11所示。

图2-11 开始拍摄视频

步骤 03 拍摄完成后，点击"停止录制"按钮■，停止拍摄。

步骤 04 在手机桌面中，打开"剪映"App，点击界面上方的"开始创作"按钮，如图2-12所示。

步骤 05 进入手机相册，❶选择需要变速的视频文件，❷点击"添加"按钮，如图2-13所示。

步骤 06 将视频导入界面以后，❶选择轨道中的视频素材；❷点击"变速"按钮◎，如图2-14所示。

步骤 07 弹出相应的功能按钮，点击"常规变速"按钮◢，如图2-15所示。

图2-12　点击"开始创作"按钮

图2-13　选择并添加视频文件

图2-14　点击"变速"按钮

图2-15　点击"常规变速"按钮

步骤 08　弹出的变速滑动条，默认情况下速度为1x，如图2-16所示。

步骤 09　❶向右滑动圆点，将滑块移至21.7x的位置，进行21.7倍变速；❷点击右下角的✔按钮，确认操作，如图2-17所示。

步骤 10　此时，5分15秒的视频被压缩成14秒左右的播放时间，如图2-18所示。操作完成即可将普通视频进行加速处理，变成延时视频。

图 2-16　变速滑动条　　　　图 2-17　进行变速处理　　　　图 2-18　压缩视频时长

步骤 11 关闭原声并导出视频，单击"播放"按钮▶，预览制作的延时视频效果，如图2-19所示。

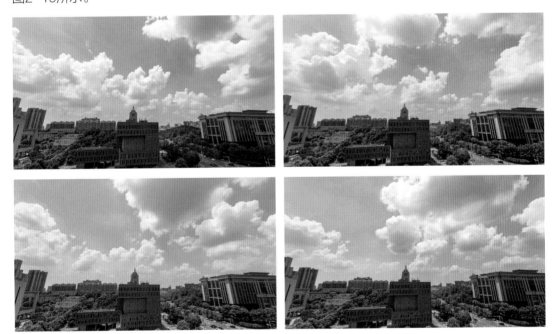

图 2-19　预览延时视频效果

2.2.3 使用专业摄影 App

如果手机没有"延时摄影"功能，可以借助第三方专业摄影App来拍摄延时作品。下面我

们以TimeLapse App为例讲解拍摄方法，具体的操作步骤如下。

步骤 01 在手机上安装TimeLapse App后，点击"延时摄影"图标，如图2-20所示。

步骤 02 进入界面，点击"拍摄"按钮 📷，如图2-21所示。

图2-20 点击"延时摄影"图标

图2-21 点击"拍摄"按钮

步骤 03 进入"拍摄"界面，可以看到屏幕下方有许多功能，可根据需要设置相应参数。设置完成后，即可用手机进行取景构图，点击"拍摄"按钮 ⬤，开始拍摄延时视频，如图2-22所示。

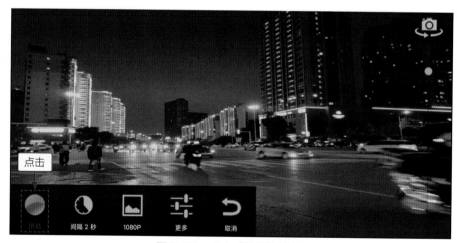

图2-22 点击"拍摄"按钮

步骤 04 视频拍摄完成后，返回TimeLapse App主界面，点击"图库"按钮，进入"图库"界面，选择"我的图片"选项，如图2-23所示。

步骤 05 执行操作后，点击"查看细节"按钮，如图2-24所示。

步骤 06 进入相应界面，❶在下方输入延时视频的标题名称，这里输入"夜景"；❷点击"渲染"按钮，如图2-25所示。

步骤 07 渲染完成后，在图库中即可查看渲染的延时视频效果，如图2-26所示。

图2-23　选择"我的图片"选项

图2-24　点击"查看细节"按钮

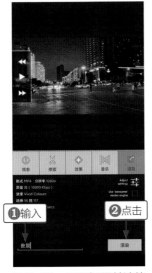

图2-25　设置标题并渲染

图2-26　查看渲染效果

2.2.4 使用滑轨拍出炫目延时视频

　　滑轨常用于拍摄小范围延时作品。一般情况下，我们都是将相机架在滑轨上进行拍摄，其实也可以将手机架在滑轨上，使用"延时摄影"功能拍出不一样的作品，下面介绍具体的操作方法。

步骤 01 使用云台将手机架在滑轨上，如图2-27所示。

步骤 02 打开手机的"延时摄影"功能，进入"延时摄影"界面。对画面进行取景构图，如图2-28所示。

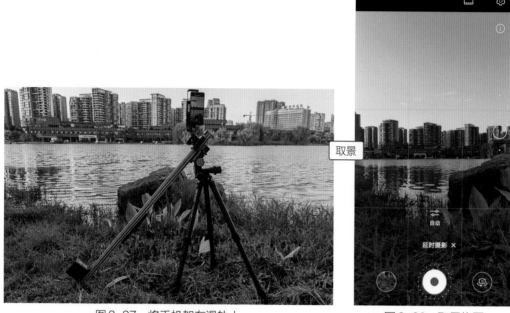

图2-27　将手机架在滑轨上　　　　　　　　　　　图2-28　取景构图

[步骤 03] 使用SmoothONE App连接滑轨(操作方法参考第7章7.1.3节)，进入App界面。在"起始位置"界面中，设置滑轨A点和B点的位置，如图2-29所示。

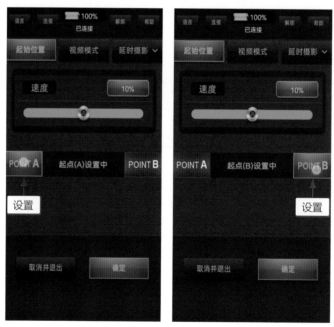

图2-29　设置滑轨A点和B点的位置

[步骤 04] 设置完成后，点击"确定"按钮，进入"视频模式"界面。在其中可以模拟练习滑轨的运动轨迹。

[步骤 05] 点击"延时摄影"标签，进入"延时摄影"界面。设置"间隔时间"为4秒、"拍摄张数"为400张，如图2-30所示。

步骤 06 点击B-A按钮，即可开始使用滑轨拍摄小范围延时视频，如图2-31所示。

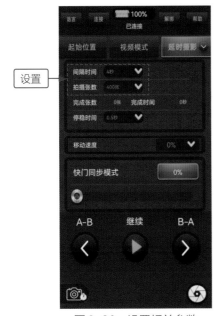
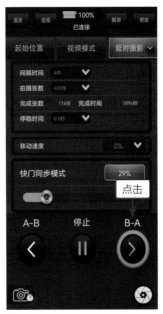

图2-30　设置相关参数　　　　　　　　　图2-31　开始拍摄延时视频

步骤 07 接下来，只需静静等待手机拍摄完成即可。完成后可预览手机拍摄的延时视频，如图2-32所示。

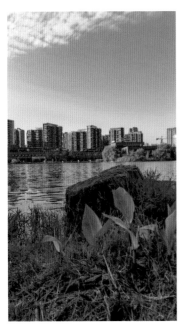

图2-32　预览手机拍摄的延时视频

第3章

结合手持稳定器和手机拍摄延时视频

　　手持稳定器的功能十分强大，还自带延时摄影功能。本章主要讲解手持稳定器与手机配合拍摄延时视频的方法，包含固定延时、前进延时、后退延时、环绕延时、平移延时等视频的拍摄技巧，希望读者能够熟练掌握。

3.1 拍摄固定延时视频

固定延时视频是最简单的一种延时类型，我们只需要将稳定器固定在某一个地方，即可开始拍摄。本案例拍摄的是路口的车流延时视频，具体操作步骤如下。

步骤 01 选择一个合适的拍摄地点，将智云稳定器的三脚架打开，放置在平整的地面上，如图3-1所示。

图3-1 将稳定器放置在合适地点

步骤 02 打开ZY Play App(需提前在手机应用商店下载)，进入"手机稳定器"界面，❶选择一款对应的稳定器设备，这里选择SMOOTH 4；❷点击"立即连接"按钮，如图3-2所示。

步骤 03 界面中提示"ZY Play想要开启蓝牙。"的信息，点击"允许"按钮，如图3-3所示。

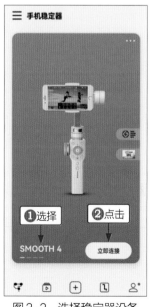

图3-2 选择稳定器设备

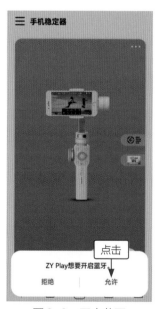

图3-3 开启蓝牙

步骤 04 在弹出的"设备列表"面板中，显示"正在扫描周围的设备……"提示信息，如图3-4所示。

步骤 05 扫描完成后，手机将自动连接稳定器，点击"立即进入"按钮，如图3-5所示。

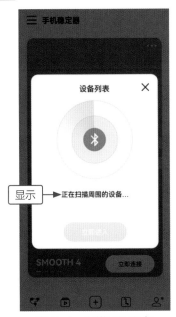

图3-4 扫描周围设备

图3-5 连接稳定器并进入

步骤 06 进入"拍摄"界面，开始对画面进行取景构图，如图3-6所示。

图3-6 取景构图

步骤 07 点击稳定器上的MENU(菜单)按钮，弹出菜单面板，❶点击"分辨率"按钮；❷选择4K 30fps选项，表示拍摄4K画质的延时视频，如图3-7所示。

步骤 08 ❶点击"拍摄"按钮；❷在弹出的"拍摄"菜单中，选择"延时摄影"模式，如图3-8所示。

步骤 09 在弹出的"延时摄影"面板中，设置"快门间隔"为1s、"持续时长"为5m，如图3-9所示。

图 3-7　选择分辨率

图 3-8　选择拍摄模式

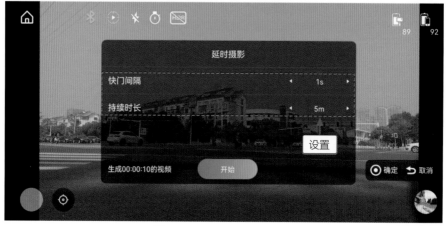

图 3-9　设置延时摄影参数

步骤 10 设置完成后，点击"开始"按钮，即可开始自动拍摄时长为5分钟的延时视频，画面上方显示了拍摄时间，如图3-10所示。

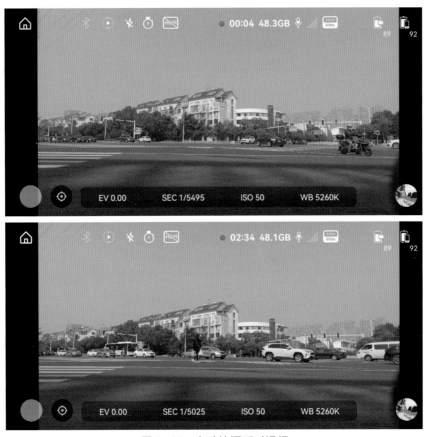

图3-10　自动拍摄延时视频

步骤 11 拍摄完成后，进入手机图库文件夹，查看拍摄的固定延时视频的效果，如图3-11所示。

图3-11　查看固定延时视频效果

3.2 拍摄前进延时视频

前进延时视频是指一边手持稳定器进行拍摄，一边向前移动，这样能够形成一种前进的延时效果，具体操作步骤如下。

步骤 01 打开ZY Play App，进入"手机稳定器"界面。连接稳定器设备，进入"拍摄"界面，对画面进行取景构图，如图3-12所示。

图3-12 取景构图

步骤 02 打开菜单面板，在"拍摄"菜单下选择"延时摄影"模式，如图3-13所示。

图3-13 选择"延时摄影"模式

步骤 03 在弹出的"延时摄影"面板中，❶设置"快门间隔"为1s、"持续时长"为5m；❷点击"开始"按钮，如图3-14所示。

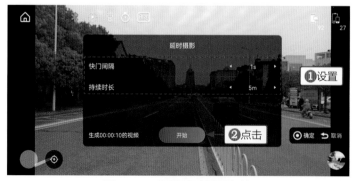

图3-14 设置延时摄影参数

步骤 04 开始拍摄延时视频，沿着道路一直往前走，边走边拍，记录来往的车辆，画面上方显示了拍摄时间，如图3-15所示。

图3-15　开始拍摄延时视频

步骤 05 拍摄完成后，进入手机图库文件夹，查看拍摄的前进延时视频效果，如图3-16所示。

图3-16　查看前进延时视频效果

3.3　拍摄后退延时视频

后退延时视频是指一边后退一边拍摄的延时视频，这样能够形成一种后退的延时效果，具体操作步骤如下。

步骤 01 打开ZY Play App，进入"手机稳定器"界面。连接稳定器设备，进入"拍摄"界

面，对画面进行取景构图，如图3-17所示。

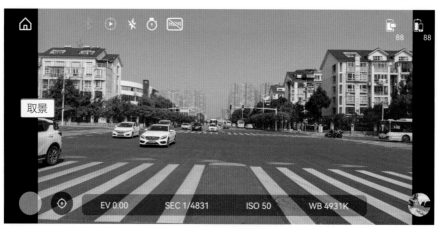

图3-17　取景构图

步骤 02 打开菜单面板，在"拍摄"菜单下选择"延时摄影"模式，如图3-18所示。

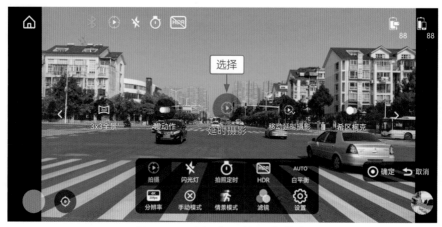

图3-18　选择"延时摄影"模式

步骤 03 在弹出的"延时摄影"面板中，❶设置"快门间隔"为1s、"持续时长"为5m；❷点击"开始"按钮，如图3-19所示。

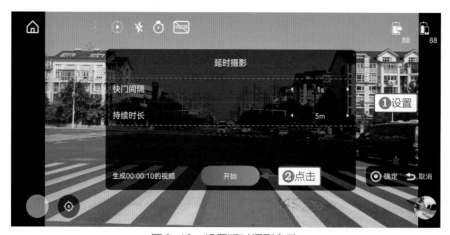

图3-19　设置延时摄影参数

步骤 04 开始拍摄延时视频，沿着道路一直往后倒退着走，边走边拍，记录路口来往的车辆，画面上方显示了拍摄时间，如图3-20所示。

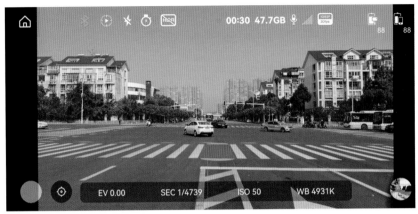

图3-20 开始拍摄延时视频

步骤 05 拍摄完成后，进入手机图库文件夹，查看拍摄的后退延时视频效果，如图3-21所示。

图3-21 查看后退延时视频效果

3.4 拍摄环绕延时视频

环绕延时视频是指围绕目标主体进行360°拍摄，这样可以全方位地展示目标对象，使观众可以从各个不同的角度去欣赏。本节介绍拍摄环绕延时视频的方法，具体操作步骤如下。

步骤 01 打开ZY Play App，进入"手机稳定器"界面。连接稳定器设备，进入"拍摄"界面，对画面进行取景构图，如图3-22所示。

图3-22　取景构图

步骤 02 打开菜单面板，在"拍摄"菜单下选择"延时摄影"模式，如图3-23所示。

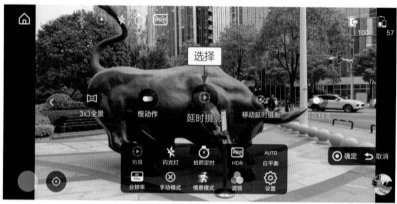

图3-23　选择"延时摄影"模式

步骤 03 在弹出的"延时摄影"面板中，❶设置"快门间隔"为1/2s、"持续时长"为5m；❷点击"开始"按钮，如图3-24所示。

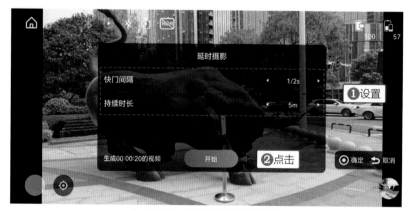

图3-24　设置延时摄影参数

步骤 04 开始拍摄环绕延时视频，围着雕塑物边走边拍，画面如图3-25所示。

步骤 05 对目标对象进行360°环绕拍摄，画面上方显示了环绕拍摄的时间，如图3-26所示。

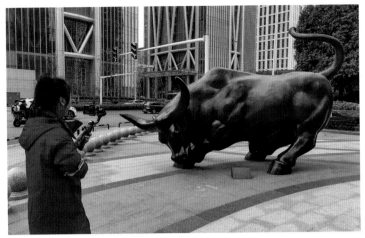

图 3-25　围绕雕塑物边走边拍

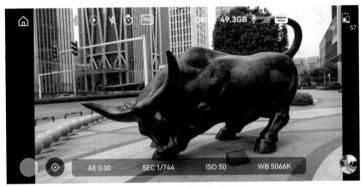

图 3-26　拍摄延时视频

步骤 06 拍摄完成后，进入手机图库文件夹，查看拍摄的环绕延时视频效果，如图3-27所示。

图 3-27　查看环绕延时视频效果

3.5 拍摄平移延时视频

平移延时视频是指平移手持稳定器，从左向右或从右向左移动。例如，从左向右移动，是画面中的对象从右边进入镜头，然后从左边退出，呈现出平移的延时效果。本节介绍拍摄平移延时视频的方法，具体操作步骤如下。

步骤 01 打开ZY Play App，进入"手机稳定器"界面。连接稳定器设备，进入"拍摄"界面，对画面进行取景构图，如图3-28所示。

图3-28 取景构图

步骤 02 打开菜单面板，在"拍摄"菜单下选择"延时摄影"模式，如图3-29所示。

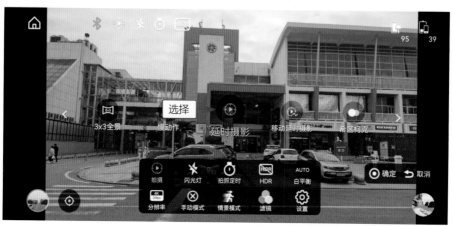

图3-29 选择"延时摄影"模式

步骤 03 在弹出的"延时摄影"面板中，设置"快门间隔"为1s、"持续时长"为5m，点击"开始"按钮，开始拍摄延时视频。

步骤 04 沿着这条马路一直向前走，边走边拍，如图3-30所示。

步骤 05 记录对面的建筑与车流的变化，画面上方显示了拍摄时间，如图3-31所示。可尝试多次拍摄，以达到较好的延时效果。

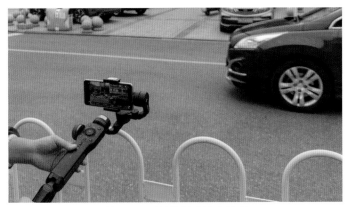

图3-30 沿着马路边走边拍

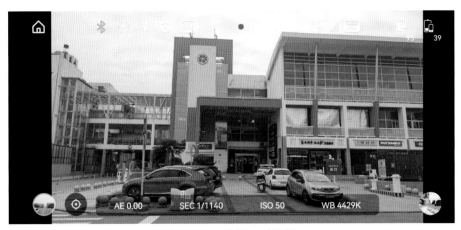

图3-31 拍摄延时视频

步骤 06 拍摄完成后，查看拍摄的平移延时视频效果，如图3-32所示。

图3-32 查看平移延时视频效果

第4章
利用相机的动画功能拍摄延时视频

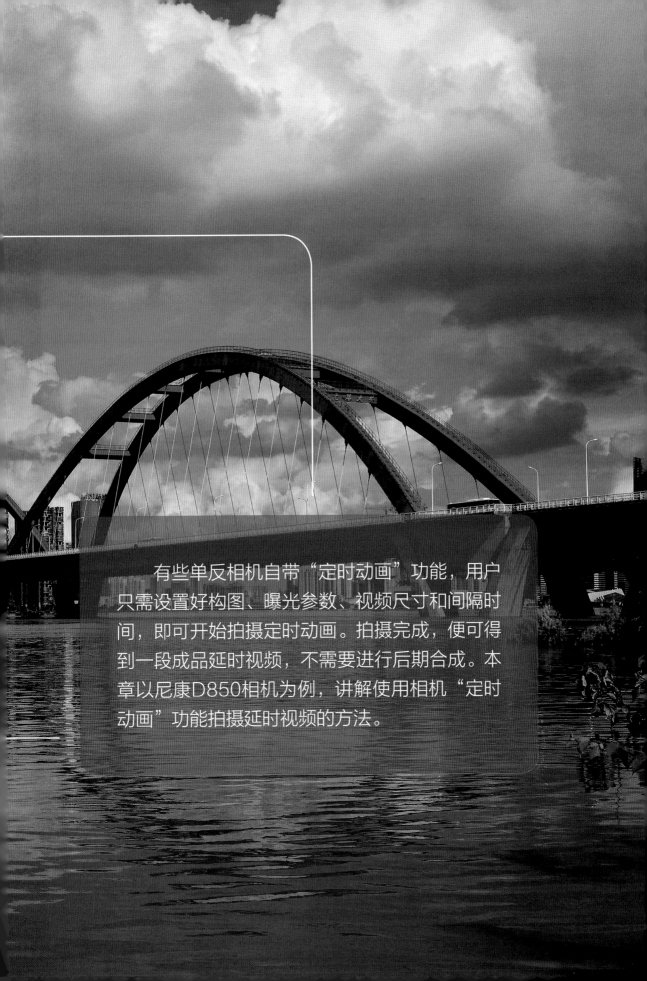

　　有些单反相机自带"定时动画"功能，用户只需设置好构图、曝光参数、视频尺寸和间隔时间，即可开始拍摄定时动画。拍摄完成，便可得到一段成品延时视频，不需要进行后期合成。本章以尼康D850相机为例，讲解使用相机"定时动画"功能拍摄延时视频的方法。

本章以城市日落风光为例，为大家讲解使用相机的"定时动画"功能直接拍摄延时视频的方法。拍摄完成的城市落日风光延时视频效果，如图4-1所示。

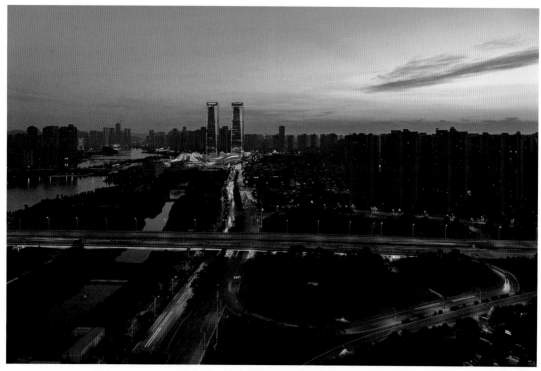

图4-1　城市落日风光延时视频效果

4.1　构图：以三分线的手法取景

三分线构图是将画面从横向或纵向分为三部分，在拍摄时将对象或焦点放在三分线的某一位置上进行取景构图，让主体更加突出。这是一种非常经典的构图方法。

在拍摄之前，需要先对画面进行取景构图。这里采用了三分线的构图手法，通过两条水平直线将画面分成三部分，天空占画面上三分之一，城市建筑占画面中间三分之一，而近景车流占画面下三分之一，这样的布局具有极佳的视觉效果，如图4-2所示。

在拍摄时，将远处的两栋地标建筑放在三分线的位置进行取景构图，让建筑更加突出，画面

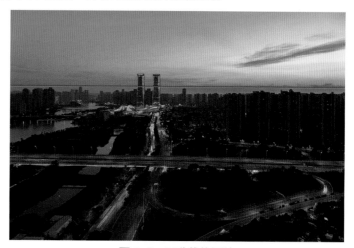

图4-2　三分线构图法

也会更加美观。

这样的构图方法，不仅突出了天空中晚霞的冷暖色彩对比，还体现了城市的辽阔感，使人产生非常唯美的视觉感受。

4.2 曝光：调整参数拍摄日落晚霞

接下来我们要设置视频的曝光参数，如ISO、快门和光圈的参数值。下面以尼康D850相机为例，讲解拍摄城市日落风光延时视频适合的曝光参数值的设置方法与流程。

1. 设置ISO(感光度)参数

我们将ISO(感光度)设置为125，具体操作步骤如下。

步骤 01 将拍摄模式调整为M档，按下相机左上角的MENU(菜单)按钮，如图4-3所示。

步骤 02 进入"照片拍摄菜单"界面，通过上下方向键选择"ISO感光度设定"选项，如图4-4所示。

图4-3　按下MENU按钮　　　　　　　　图4-4　选择"ISO感光度设定"选项

步骤 03 按下OK按钮，进入"ISO感光度设定"界面，选择"ISO感光度"选项并确认，如图4-5所示。

步骤 04 弹出"ISO感光度"列表框，通过上下方向键，选择感光度参数值为125，如图4-6所示。按下OK按钮确认，即可完成ISO感光度的设置。

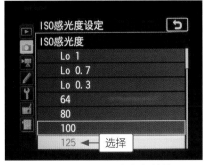

图4-5　选择"ISO感光度"选项　　　　　　图4-6　选择感光度参数值

在实际的拍摄过程中，我们可以根据当时环境光线的情况设置ISO、快门和光圈的参数，使画面得到适合的曝光效果。

2. 设置快门参数

我们将快门参数设置为1.6秒，具体操作步骤如下。

步骤 01 按下相机右侧的info(参数设置)按钮，如图4-7所示。

步骤 02 进入相机的"参数设置"界面，如图4-8所示。

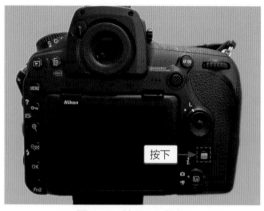

图4-7 按下info按钮

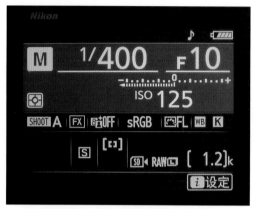

图4-8 进入"参数设置"界面

步骤 03 拨动相机前置的"主指令"拨盘，如图4-9所示。

步骤 04 将快门参数调整到1.6秒，即可完成参数设置，如图4-10所示。

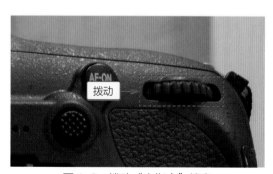

图4-9 拨动"主指令"拨盘

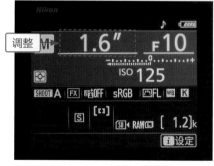

图4-10 调整快门参数

3. 设置光圈参数

我们将光圈参数设置为F/8，具体操作步骤如下。

步骤 01 按下相机右侧的info按钮，如图4-11所示。

步骤 02 进入相机的"参数设置"界面，拨动相机后置的"副指令"拨盘，将光圈参数调至F/8，即可完成参数设置，如图4-12所示。

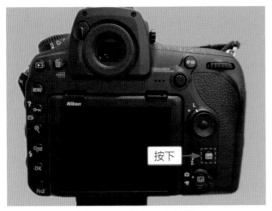

图4-11 按下info按钮

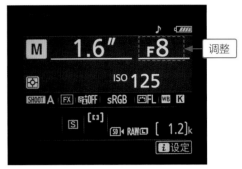

图4-12 调整光圈参数

专家
提醒

本节以尼康D850相机为例进行设置讲解。一般情况下，每个相机上都有快速设置光圈的按钮，虽然相机品牌不一样，但是操作方法大同小异，大家可以参照相机说明书自行调整。

4.3 对焦：拍摄高清视频的重要条件

当我们设置好拍摄模式和曝光参数后，接下来就需要对画面进行对焦，以保证拍摄出来的延时视频是高清的。本节主要介绍对焦的方法，具体操作步骤如下。

步骤 01 在相机上按下Lv按钮，切换为屏幕取景，如图4-13所示。

步骤 02 点击左侧的"放大"按钮🔍，在画面中找到某一个对象，框选放到最大，此时可以看到画面有一点模糊，表示对焦不准确，如图4-14所示。

图4-13 切换为屏幕取景

图4-14 框选放到最大查看图像

步骤 03 转动相机镜头上的对焦环，实时观察画面效果，直至调整为清晰的状态，即为对焦成功，如图4-15所示。

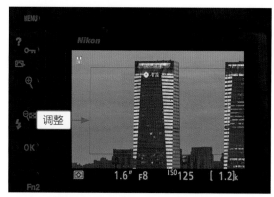

图 4-15 调整画面至清晰状态

步骤 04 试拍一张，按下"放大"按钮🔍，查看放大状态下画面的效果，如果放大后的画面还是清晰的，表示对焦成功，如图4-16所示。

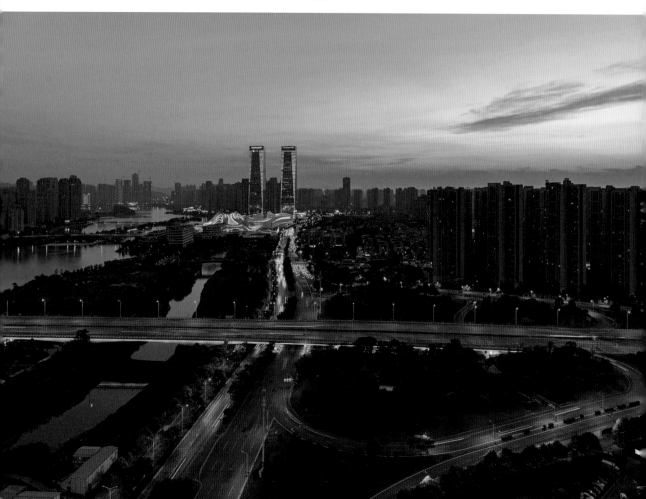

图 4-16 试拍的画面效果

4.4 拍摄：用动画功能拍摄延时视频

在使用动画功能拍摄延时视频前，用户应先设置"定时动画"的相关选项，包括间隔时间、拍摄时间和画面尺寸等。本节以尼康D850相机为例，通过手指点击屏幕的方法进行选项设置，具体操作步骤如下。

步骤 01 按下相机左上角的MENU按钮，点击"动画拍摄菜单"图标 📷，进入"动画拍摄菜单"界面，如图4-17所示。

步骤 02 滑动右侧的下拉滑块，选择"定时动画"选项，如图4-18所示。

图4-17 进入"动画拍摄菜单"界面　　　　　图4-18 选择"定时动画"选项

步骤 03 进入"定时动画"界面，选择"间隔时间"选项，设置"间隔时间"为00:00'03"，如图4-19所示。

步骤 04 选择"拍摄时间"选项，设置"拍摄时间"为00:15'00"，如图4-20所示。

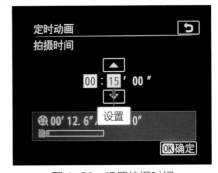

图4-19 设置间隔时间　　　　　　　图4-20 设置拍摄时间

步骤 05 点击"确定"按钮，返回"定时动画"界面，其中显示了设置好的拍摄时间，如图4-21所示。

步骤 06 滑动右侧的下拉滑块，选择"画面尺寸/帧频"选项，如图4-22所示。

步骤 07 进入"画面尺寸/帧频"界面，用户可根据需要选择画面的尺寸与帧频，这里选择"1920×1080;24p"选项，点击"确定"按钮，即可完成设置，如图4-23所示。

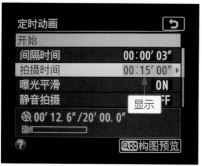

图4-21　显示设置的拍摄时间

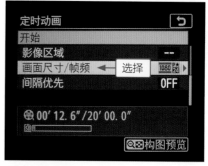

图4-22　选择"画面尺寸/帧频"选项

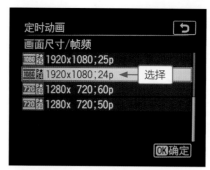

图4-23　选择画面尺寸/帧频

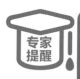

使用相机的"定时动画"功能拍摄延时作品，最大的优点是方便，不需要再后期合成；最大的缺点是拍摄过程中不能出现意外情况，比如拍摄中突然有光源照射导致画面曝光过度，那么整段视频几乎就白拍了。所以功能各有利弊，大家应根据实际需要选择合适的方式。

步骤 08 返回"定时动画"界面，选择"开始"选项，即可开始拍摄定时动画。拍摄完成后，按下"播放"按钮■，查看拍摄的延时视频效果，如图4-24所示。

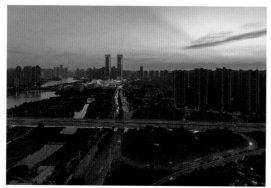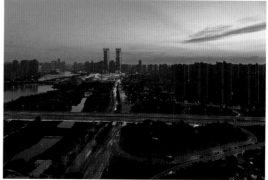

图4-24　拍摄的延时视频效果

图 4-24　拍摄的延时视频效果(续)

第5章

使用相机拍照片后合成延时视频

上一章为大家介绍了使用相机拍摄定时动画生成延时视频的方法。本章讲解另一种常用的延时拍摄技巧，使用相机拍摄照片，然后通过后期软件合成延时视频。

本章以湘江夜景风光为例,讲解使用相机拍摄多张照片并生成延时视频的方法。拍摄完成的湘江夜景风光延时视频效果,如图5-1所示。

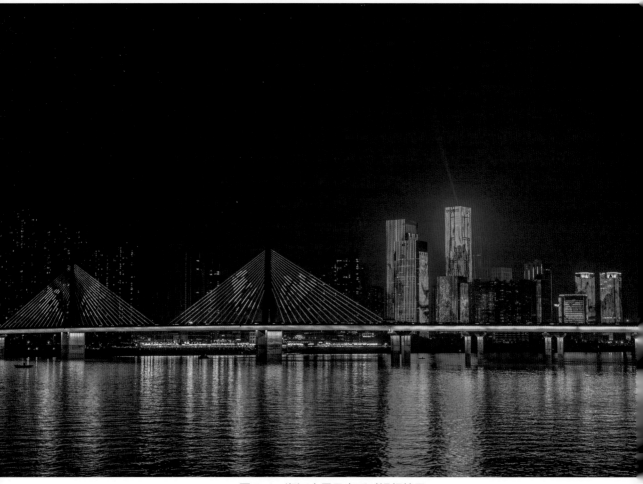

图5-1　湘江夜景风光延时视频效果

5.1　构图:三分线构图让作品更出色

在拍摄之前,需要先对画面进行取景构图,这里依然采用三分线的构图手法,如图5-2所示。图中拍摄的湘江夜景,以银盆岭大桥的桥梁为分界线,将画面分成三部分,江面占画面下三分之一,城市建筑和天空占画面上三分之二,画面中的主体建筑都在视觉中心位置,这样的构图可以使画面看起来更加舒适、主体突出。

将后面的高楼建筑放在画面右侧三分线的位置,使画面主体更加突出,完美体现了湘江夜景灯光秀的精彩。建筑的灯光倒映在江面上,呈现出五光十色的效果。

图5-2　三分线构图法

5.2　曝光：调整参数拍摄夜景风光

接下来我们要设置视频的曝光参数，如ISO、快门和光圈的参数值。下面以尼康D850相机为例，讲解拍摄湘江夜景风光延时视频适合的曝光参数值的设置方法与流程。

1. 设置ISO(感光度)参数

我们将ISO(感光度)设置为100，具体操作步骤如下。

步骤 01 将拍摄模式调为M档，按下相机右侧的info(参数设置)按钮，如图5-3所示。

步骤 02 进入相机的"参数设置"界面，如图5-4所示。

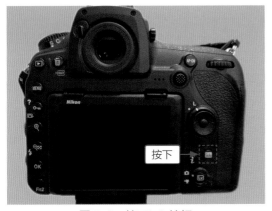

图5-3　按下info按钮

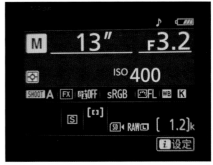

图5-4　进入"参数设置"界面

步骤 03 按住相机顶部的ISO按钮不放，如图5-5所示。

步骤 04 在参数设置界面中，弹出"ISO感光度设定"面板，如图5-6所示。

步骤 05 按住相机顶部的ISO按钮的同时，拨动相机前置的"主指令拨盘"，将"ISO感光度"的参数值调至100，如图5-7所示。

步骤 06 释放ISO按钮，即可完成ISO感光度的调整，如图5-8所示。

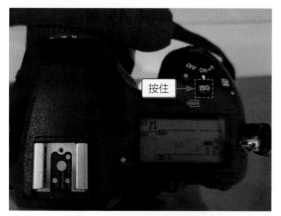

图5-5 按住ISO按钮不放

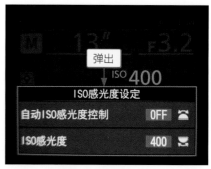

图5-6 弹出"ISO感光度设定"面板

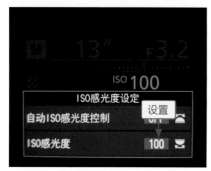

图5-7 调整ISO感光度参数值

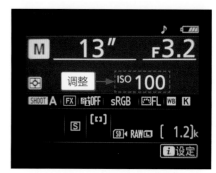

图5-8 完成感光度调整

专家提醒 感光度的高低会影响画质的效果,在白天光线比较充足的情况下,一般会采用低感光度来拍摄,建议将感光度设置为100~200。

2. 设置快门参数

我们将快门参数设置为1/5秒,具体操作步骤如下。

步骤 01 按下相机右侧的info(参数设置)按钮,进入相机"参数设置"界面,拨动相机前置的"主指令"拨盘,如图5-9所示。

步骤 02 将快门参数调整到1/5秒,即可完成参数设置,如图5-10所示。

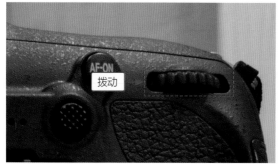

图5-9 拨动"主指令"拨盘

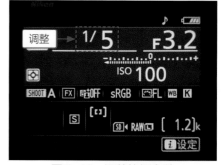

图5-10 调整快门参数

3. 设置光圈参数

我们将光圈参数设置为F/4.5，具体操作方法如下。

按下相机右侧的info(参数设置)按钮，进入相机"参数设置"界面，拨动相机后置的"副指令"拨盘，将光圈参数调至F/4.5，即可完成参数设置，如图5-11所示。

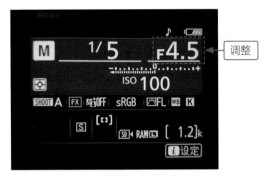

图5-11　调整光圈参数

5.3　对焦：放大对焦并转动对焦环

对焦是否准确，决定延时画面的清晰程度。下面我们依然以放大图像的方式进行对焦，具体操作步骤如下。

步骤 01 在相机上按下Lv按钮，切换为屏幕取景，如图5-12所示。

步骤 02 点击左侧的"放大"按钮🔍，在画面中找到某一个对象，框选放到最大，此时可以看到画面有一点模糊，表示对焦不准确，如图5-13所示。

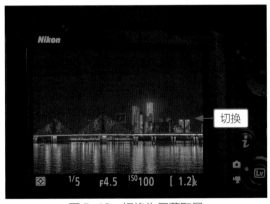

图5-12　切换为屏幕取景

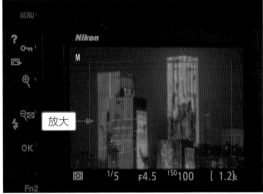

图5-13　框选放到最大查看图像

步骤 03 转动相机镜头上的对焦环，实时观察画面效果，直至调整为清晰的状态，即为对焦成功，如图5-14所示。

步骤 04 试拍一张，按下"放大"按钮🔍，查看放大状态下画面的效果，如果放大后的画面还是清晰的，表示对焦成功，如图5-15所示。

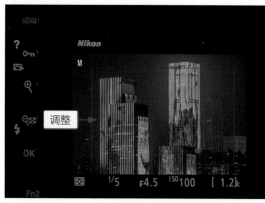

图5-14 调整画面至清晰状态

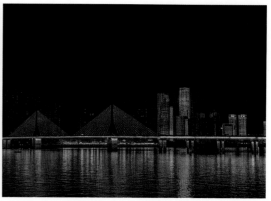

图5-15 试拍的画面效果

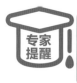
专家提醒

在手动对焦模式下，将对焦环调到无穷远∞的状态，然后往回拧一点，可能需要进行多次操作并试拍，以保证拍摄出来的画面是清晰的。

5.4 拍摄：设置间隔时间与拍摄张数

延时视频一般是由上百张照片组成的，如果手动按快门是不太现实的，因此我们需要使用相机自带的间隔拍摄功能。如果用户的相机没有间隔拍摄功能，可以通过使用快门线达到间隔拍摄的效果。本节介绍在相机中设置间隔时间与拍摄张数的操作方法。

步骤 01 按下相机左上角的MENU(菜单)按钮，进入"照片拍摄菜单"界面，通过上下方向键选择"间隔拍摄"选项，如图5-16所示。

步骤 02 按下OK按钮，进入"间隔拍摄"界面，选择"间隔时间"选项，如图5-17所示。

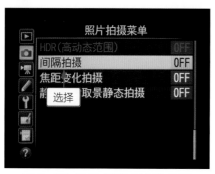

图5-16 选择"间隔拍摄"选项

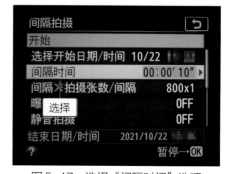

图5-17 选择"间隔时间"选项

步骤 03 按OK按钮，进入"间隔时间"界面，设置"间隔时间"为3秒，如图5-18所示。

步骤 04 按OK按钮，返回"间隔拍摄"菜单，选择"间隔×拍摄张数/间隔"选项，这里我们可以设置需要拍摄的张数，如图5-19所示。

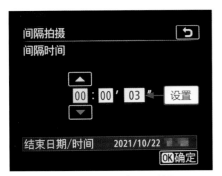

图5-18 设置间隔时间

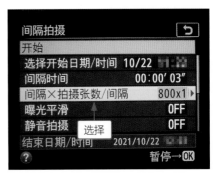

图5-19 选择"间隔×拍摄张数/间隔"选项

步骤 05 按OK按钮，进入"间隔×拍摄张数/间隔"界面，通过上下方向键设置照片的拍摄张数为300张，如图5-20所示。

步骤 06 按OK按钮，返回"间隔拍摄"菜单，各选项设置完成后，选择"开始"选项，如图5-21所示。

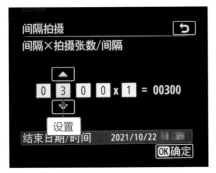

图5-20 设置照片拍摄张数

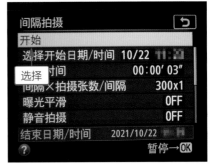

图5-21 选择"开始"选项

步骤 07 按OK按钮，即可开始以间隔拍摄的方式拍摄300张照片，部分照片如图5-22所示。

图5-22 拍摄的部分照片

步骤 08 拍摄完成后，我们来看看这段延时视频的画面效果，如图5-23所示。我们可以使用Photoshop、剪映、Premiere等后期处理软件对照片进行调色与合成。具体的后期操作流程，在后面的章节中会有详细介绍，这里不再赘述。

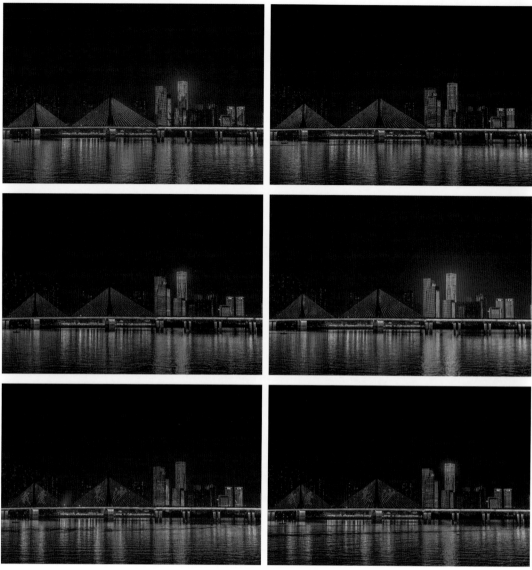

图5-23　预览延时视频的画面效果

专题篇

第6章

三脚架+相机，拍摄固定延时视频

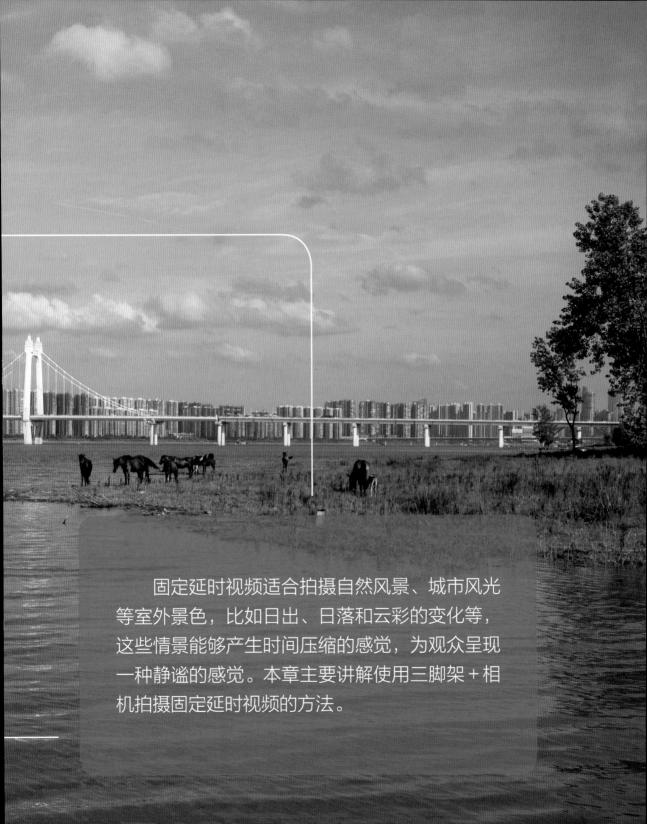

　　固定延时视频适合拍摄自然风景、城市风光等室外景色，比如日出、日落和云彩的变化等，这些情景能够产生时间压缩的感觉，为观众呈现一种静谧的感觉。本章主要讲解使用三脚架＋相机拍摄固定延时视频的方法。

6.1 拍摄固定延时视频的准备工作

固定延时视频是指将相机架在三脚架上，在不移动的情况下拍摄几百张照片，然后通过后期合成延时视频。拍摄时相机是不动的，只有画面中的景物在动。这是最简单的一种延时类型，也是拍摄得最多的一种延时视频。本节主要讲解拍摄固定延时视频的准备工作。

6.1.1 三脚架的操作要点

拍摄延时视频需要一个长时间的拍摄过程，所以在拍摄之前我们要选择一个安全的位置来摆放三脚架。三脚架要架稳，以免在拍摄过程中出现倾斜不稳的情况，导致拍摄的延时作品作废。

如何固定和摆放三脚架，根据笔者多年使用三脚架的经验，总结了一些操作要点，具体内容如下。

第一，检查三脚架顶部的卡口是否卡紧，如果未卡紧可能会发生三脚架"滑腿"的现象，如图6-1所示。

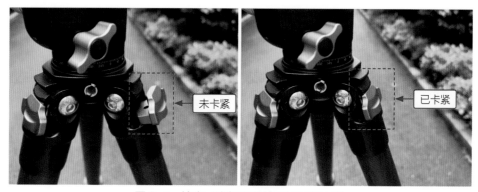

图6-1 检查三脚架顶部的卡口是否卡紧

第二，检查三脚架中间的螺口是否拧紧或扣板是否卡紧，如未拧紧可能拍摄中途三脚架的"腿"会自动收缩，导致三脚架不稳，如图6-2所示。

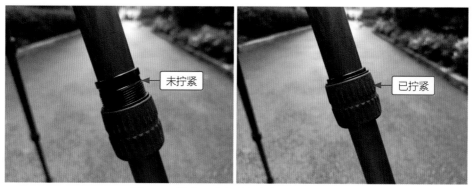

图6-2 检查三脚架中间的螺口是否拧紧

第三，检查三脚架底部脚钉的位置是否平整，能否固定好，注意不要将三脚架放在斜坡、松土等地方，否则会不稳定，如图6-3所示。

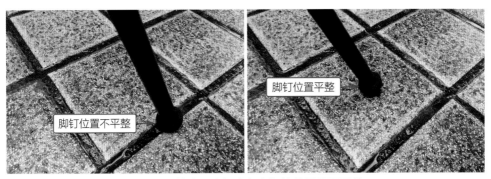

图6-3 检查三脚架底部脚钉的位置是否平整

6.1.2 寻找适合拍摄固定延时视频的场景

什么情况下适合拍摄固定延时视频呢？下面介绍几个比较适合拍摄延时视频的场景，摄影人员可参考。

1. 天空中的云卷云舒

如果天气很好，天空中白云飘飘，而且飘动的速度比较快，就很适合拍摄固定延时视频，如图6-4所示。在拍摄延时视频的时候，可以选一个好看的全景或地景映衬出天空中云彩很快地流动，具有很强的视觉冲击力。

图6-4 拍摄天空中的云卷云舒

2. 日转夜的时间变化

日转夜的延时视频可以记录从日落晚霞到夜景灯光的色彩变化，效果非常唯美，如图6-5所示。由于拍摄日转夜的时间比较长，因此拍摄固定延时视频时，只需将相机调整好参数，固定在三脚架上，等待拍摄完成即可，这样会轻松一点。也可以选一个好看的前景，使拍摄的延时效果更加好看。

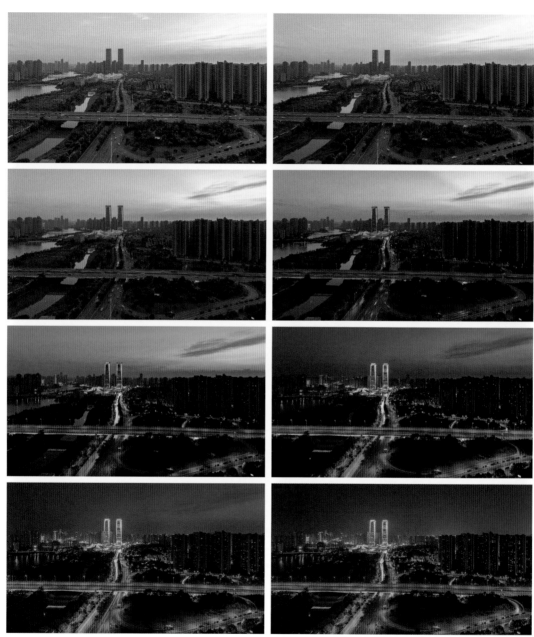

图6-5　拍摄日转夜的时间变化

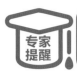 摄影新手可以选择光圈优先模式拍摄日转夜延时效果，这样简单一点，不需要调整参数。

3. 城市的大场景风光

当我们站在很高的楼顶，俯视城市的美好风光时，视野是比较宽阔的，眼前是整个城市的大场景缩略图。这时就很适合拍摄固定延时视频，效果也是非常漂亮的，如图6-6所示。

图6-6　拍摄城市的大场景风光

4. 树林的光影变化

树林中光影变化，可以产生各种奇幻的效果。拍摄时，我们可以通过地景中的光影变化来展现延时的效果，如图6-7所示。因为光影的变化比较慢，所以拍摄的时间会比较长。

 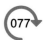

图6-7　拍摄树林的光影变化

5. 车流的穿梭

在俯拍城市时，我们可以不拍天空，只拍摄地景的变化。例如，可以用固定延时摄影的方式展现立交桥上的车流，这个时候地景中的车流是不断变化的，展现了车流不断穿梭的场景，体现延时作品的魅力，如图6-8所示。

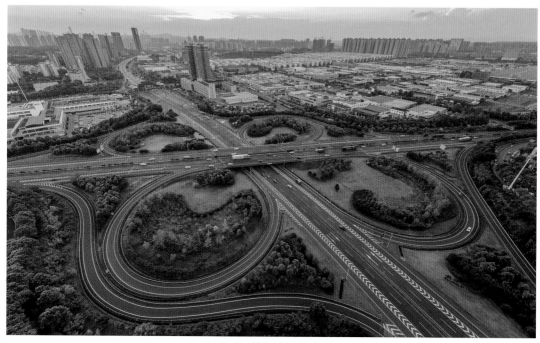

图6-8　拍摄车流的穿梭

6. 景点游客的变化

当我们去各个景点旅游的时候，可以拍摄游客，即在固定延时视频中有不断走动的人物，效果也是不错的，如图6-9所示。

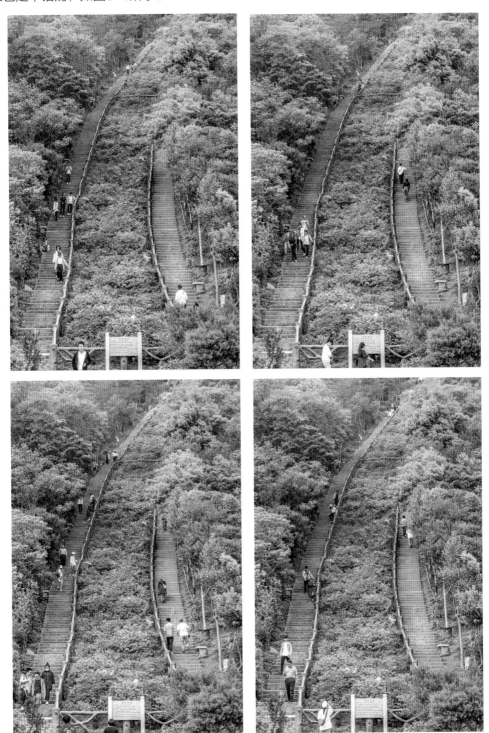

图6-9　拍摄景点游客的变化

7. 夜景灯光变化

我们还可以拍摄夜景，固定延时视频可以展现夜景中灯光的变化效果，体现出城市的繁华景象，如图6-10所示。

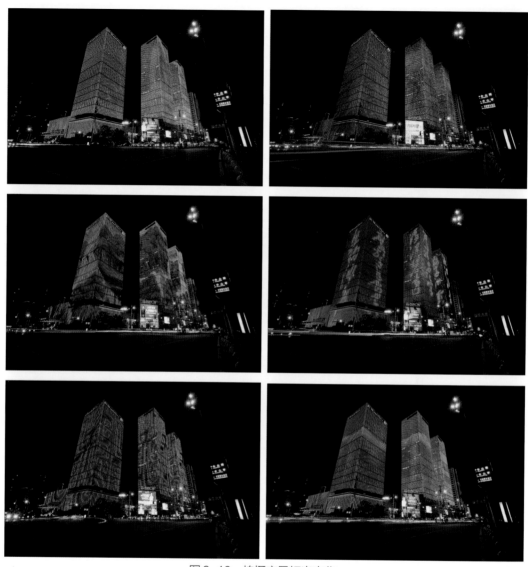

图6-10 拍摄夜景灯光变化

6.2 《云卷云舒》延时作品实战拍摄

当天气晴朗，天空中白云朵朵的时候，我们可以架起相机拍摄一段固定延时视频，感受云卷云舒、时光流逝。本案例讲解《云卷云舒》延时视频的拍摄技法，希望读者能够熟练掌握。

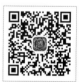

扫码看案例效果

6.2.1 观察环境，取景构图

本案例的选景地点是某住宅楼的顶楼，因为风景非常好，而且天空蔚蓝、云朵又白又大，所以非常适合拍摄延时作品。拍摄时采用了三分线的构图手法，地景建筑占画面下三分之一，天空中的云彩占画面上三分之二，这样能够很好地体现天空中云彩变化的效果，如图6-11所示。

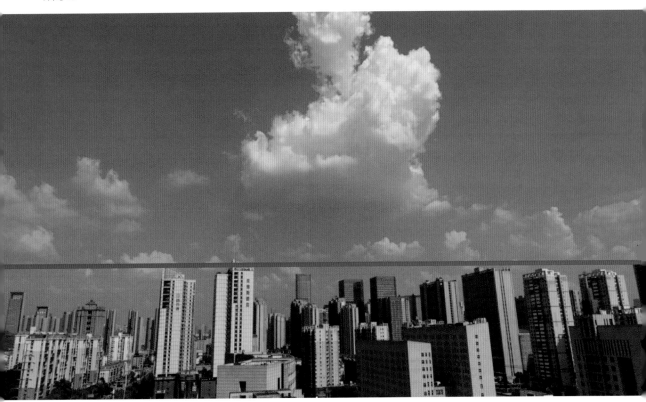

图6-11 取景构图

6.2.2 试拍效果，调整参数

拍摄人员可根据当天的天气和光线情况，经过多次试拍与测试，得到适合的拍摄参数。本案例采用尼康D850相机拍摄，参数设置是ISO为100、快门为1/400秒、光圈为F/10。参数设置的具体操作步骤如下。

步骤 01 ❶按住相机左侧的MODE按钮；❷拨动相机前置的"主指令"拨盘；❸将拍摄模式设置为M档，如图6-12所示。

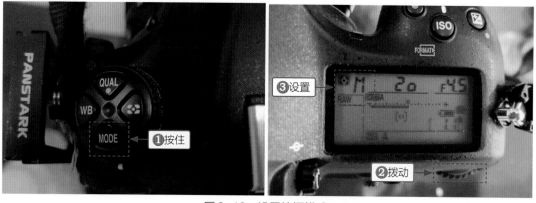

图6-12　设置拍摄模式

步骤 02 ❶按下相机右侧的info按钮，进入相机的"参数设置"界面；❷拨动相机前置的"主指令"拨盘；❸将快门参数调整到1/400秒，如图6-13所示。

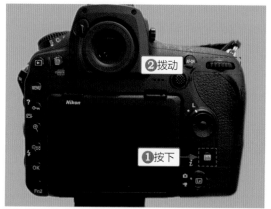

图6-13　调整快门参数

步骤 03 拨动相机后置的"副指令"拨盘，将光圈参数调至F/10，如图6-14所示。

步骤 04 按住相机顶部的ISO按钮，拨动相机前置的"主指令"拨盘，将ISO参数调整到100，如图6-15所示。完成上述操作即可设置曝光参数。

图6-14　调整光圈参数　　　　　　　　　图6-15　调整ISO参数

步骤 05 按下相机左上角的MENU按钮，进入"照片拍摄菜单"界面，通过上下方向键选择"间隔拍摄"选项，按下OK按钮，进入"间隔拍摄"界面。选择"间隔时间"选项，按下

OK按钮，进入"间隔时间"界面，在其中设置"间隔时间"为3秒，如图6-16所示。

步骤 06 按下OK按钮，返回"间隔拍摄"界面，选择"间隔×拍摄张数/间隔"选项，在这里可以设置拍摄张数，通过上下方向键设置照片的拍摄张数为300张，如图6-17所示。

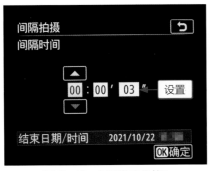

图6-16 设置间隔时间

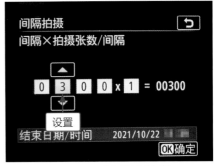

图6-17 设置拍摄张数

6.2.3 开始实拍，观看成果

完成各选项参数的设置后，将相机架在三脚架上，选择"开始"选项。执行操作后，即可开始实拍延时素材，用户只需要静静等待相机拍摄完成即可。大家先来看看拍摄的这一组延时原片素材，部分照片如图6-18所示。

图6-18 拍摄的原片素材

当300张照片拍摄完成后，我们就可观看拍摄的延时画面效果，如图6-19所示。

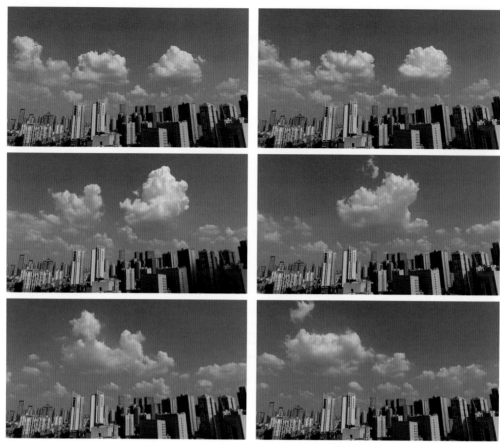

图6-19 拍摄的固定延时视频画面效果

6.3 《梅溪湖日转夜》延时作品实战拍摄

本案例拍摄的是日转夜延时视频，从日落晚霞到华灯初上，用相机记录了这段时间内天空中光线的变化。通常这个时间段光线的变化极具视觉冲击力，拍摄出的延时视频效果也非常漂亮。希望读者熟练掌握本节所讲解的日转夜延时案例的拍摄技巧。

扫码看案例效果

6.3.1 观察场景，取景构图

这段延时视频的画面是以水平线的方式取景构图，以远处城市建筑的天际线为水平分界线，将天空和城市地景一分为二，给天空留出了足够多的空间用来表现日落晚霞的美景，画面给人一种稳定感，如图6-20所示。

专家提醒

水平线构图是指画面以水平线条为主，在表现海平面、草原、日落晚霞等广阔的场景时，往往会使用这种构图手法。

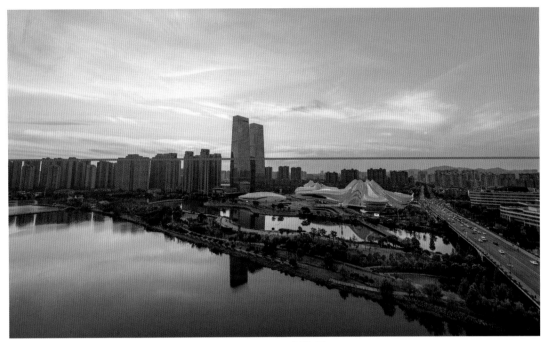

图6-20 取景构图

日出日落是一个经久不衰的拍摄题材，拍摄者可以利用水面、云彩等其他景物来美化画面，拍摄出极具视觉感染力的延时视频。

6.3.2 试拍效果，调整参数

本案例中，经过用户多次试拍，最后确定以光圈优先的模式进行拍摄，固定光圈值为F/7.1，设置ISO为100，让相机根据当时天空的光线自动调整快门速度，这是风光延时摄影常用的拍摄模式。下面以尼康D850相机为例，介绍曝光参数的设置方法，具体操作步骤如下。

步骤 01 ❶按住相机左侧的MODE按钮；❷拨动相机前置的"主指令"拨盘；❸将拍摄模式设置为A档，如图6-21所示。

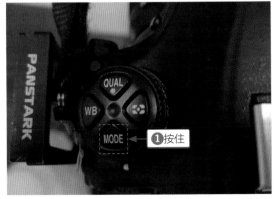
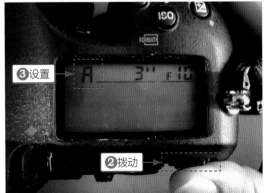

图6-21 设置拍摄模式

步骤 02 ❶按住相机顶部的ISO按钮；❷拨动相机前置的"主指令"拨盘；❸将ISO参数调整到100，如图6-22所示。

步骤 03 ❶拨动相机后置的"副指令"拨盘；❷将光圈参数调至F/7.1，完成曝光参数的设置，如图6-23所示。

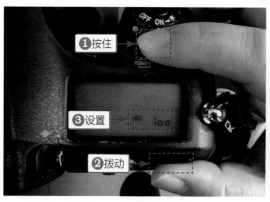

图6-22 设置ISO参数

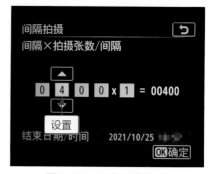

图6-23 设置光圈参数

步骤 04 因为拍摄的是日转夜延时视频，拍摄时间也比较长，所以间隔时间要设置得长一些，这里设置相机的"间隔时间"为12秒，如图6-24所示。

步骤 05 按下OK按钮，返回"间隔拍摄"菜单，选择"间隔×拍摄张数/间隔"选项，在这里可以设置拍摄张数，通过上下方向键设置照片的拍摄张数为400张，如图6-25所示。

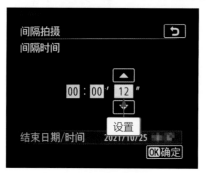

图6-24 设置间隔时间

图6-25 设置拍摄张数

在拍摄日出日落延时视频时，我们应尽量挑选有朝霞和晚霞的时候去拍，这样效果会更加精艳。

6.3.3 开始实拍，观看成果

完成各选项参数的设置后，将相机架在三脚架上，选择"开始"选项。执行操作后，即可开始实拍延时素材，用户只需要静静等待相机拍摄完成即可。拍摄完成，我们可观看拍摄的延时画面效果，如图6-26所示。

图6-26　拍摄的固定延时视频画面效果

第7章

滑轨+相机，拍摄小范围延时视频

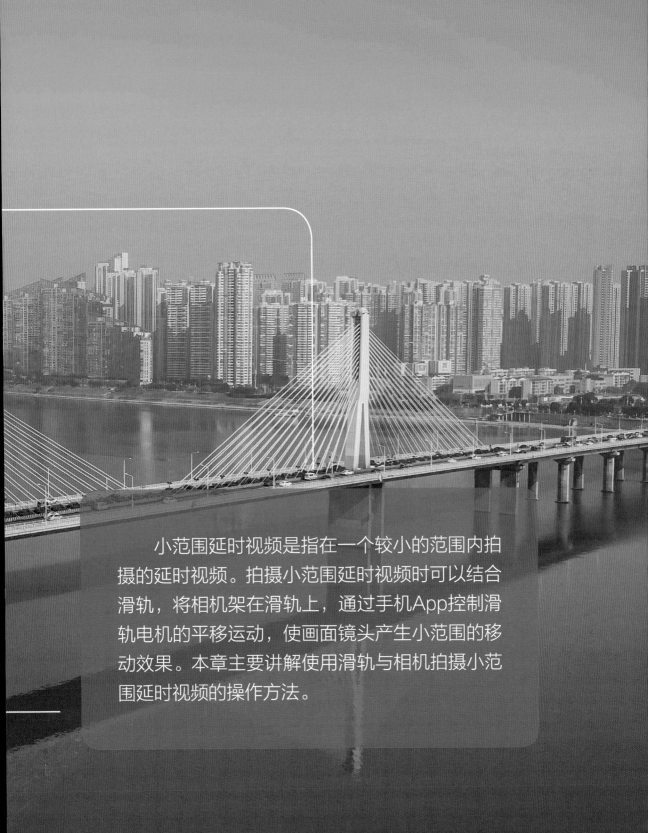

　　小范围延时视频是指在一个较小的范围内拍摄的延时视频。拍摄小范围延时视频时可以结合滑轨，将相机架在滑轨上，通过手机App控制滑轨电机的平移运动，使画面镜头产生小范围的移动效果。本章主要讲解使用滑轨与相机拍摄小范围延时视频的操作方法。

7.1　拍摄小范围延时视频的准备工作

使用滑轨拍摄小范围延时视频之前，需要先了解拍摄的关键点，掌握滑轨的基本使用技巧等，帮助大家更好地使用滑轨拍摄小范围延时作品。

7.1.1　使用滑轨拍摄延时视频的关键点

使用滑轨拍摄延时视频时，应注意如下两个关键点。

一是拍摄时应有前景衬托，有了前景的衬托，画面才更有表现力。

二是滑轨要斜着摆放，这样画面才会产生高低的运动效果，如图7-1所示。

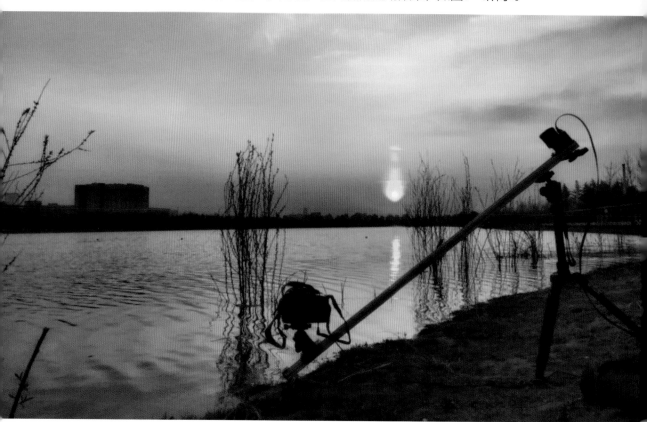

图7-1　斜着摆放滑轨

7.1.2　架设滑轨的多种情景与应用

滑轨应该怎么架设呢？

我们可以将滑轨架设在两个三脚架上进行拍摄。用两个三脚架架设滑轨，这样是最稳定、最方便的，如图7-2所示。

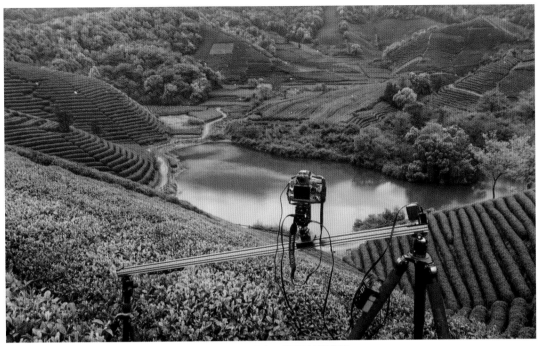

图7-2　用两个三脚架架设滑轨

　　如果只有一个三脚架，可以将滑轨的左侧架设在三脚架上，右侧架设在地上、栏杆上、石墩上或墙上，这样也能保持稳定，如图7-3所示。

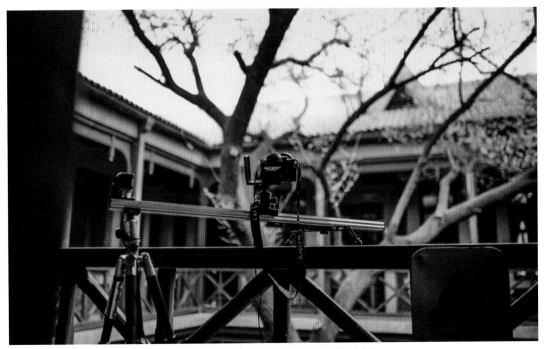

图7-3　滑轨架设在三脚架与栏杆之间

　　如果滑轨较短，在50厘米以下，那么可以将它斜架在三脚架上，以滑轨中间的力量来支撑两侧的平衡，如图7-4所示。注意要将云台上的螺丝拧紧。

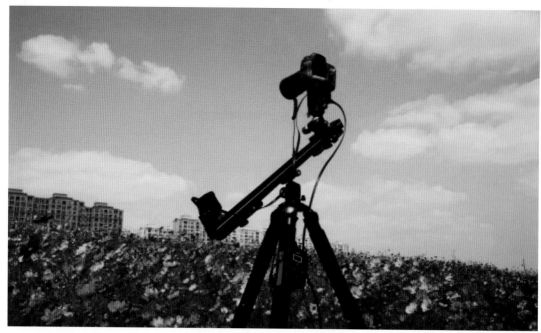

图7-4 滑轨斜架在三脚架上

如果滑轨比较长，而我们周围也没有承力点来架设轨道，则可以选择支撑杆。将支撑杆直接架设在三脚架上，然后再将轨道架设在支撑杆上，如图7-5所示。这种情况下，建议轨道最长不要超过1.2米，如果太长的话会不太稳定。

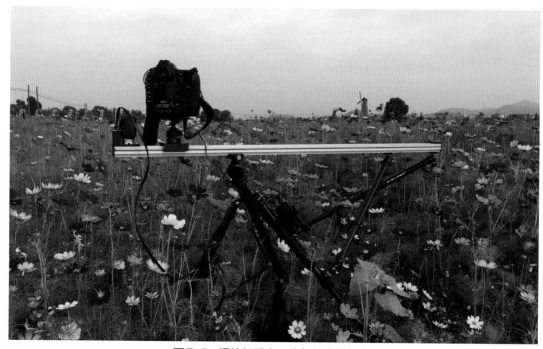

图7-5 滑轨架设在三脚架的支撑杆上

还有一种情况，就是不将滑轨架设在三脚架上面。轨道下面也是有脚架的，我们可以直接将轨道架设在地上，这样可以拍摄低视角的延时视频，如图7-6所示。

图7-6　直接将轨道架设在地上

7.1.3 安装手机 App 与滑轨连接

在拍摄延时作品前，需要先安装并连接SmoothONE App，用来设置控制滑轨的参数，如间隔时间、拍摄张数、停稳时间、移动速度等。下面介绍设置手机App与滑轨连接的操作方法。

步骤 01 下载并安装SmoothONE App，在手机桌面中点击SmoothONE App图标，进入App界面，点击Language(语言)按钮，如图7-7所示。

步骤 02 在弹出的浮动面板中，选择"中文"选项，如图7-8所示。

图7-7　点击Language按钮　　　　　　　　　图7-8　选择"中文"选项

步骤 03 执行操作后，即可对App的界面语言进行更改，界面提示需要重启App才能生效，如图7-9所示。

步骤 04 重新启动SmoothONE App，此时界面即可变为中文样式，如图7-10所示。

图7-9　界面提示重启App　　　　　　　　　图7-10　中文样式的界面

步骤 05 开启手机的蓝牙功能，界面提示"蓝牙正在搜寻！"的信息，如图7-11所示。

步骤 06 稍等片刻，即可看到"蓝牙已经连接！"的提示信息，如图7-12所示。

图7-11 开启蓝牙功能

图7-12 连接蓝牙功能

步骤 07 设置滑轨上A点的位置。按住POINT A按钮不放，如图7-13所示。此时滑轨上的传送带在转动，当相机被传送到合适的位置时，松开POINT A按钮，传送带即可停止转动，点击"确定"按钮，确定第一个点的位置。

步骤 08 设置滑轨上B点的位置。按住POINT B按钮不放，如图7-14所示。此时滑轨上的传送带往相反的方向转动，当相机被传送到合适的位置时，松开POINT B按钮，传送带即可停止转动，点击"确定"按钮，确定第二个点的位置。

图7-13 按住POINT A按钮

图7-14 按住POINT B按钮

步骤 09 ❶点击"视频模式"标签，进入"视频模式"界面，在其中可以模拟练习滑轨的运动轨迹；❷点击A-B按钮，再点击"继续"按钮▶，相机将从A点移动到B点；❸如果点击B-A按钮，再点击"继续"按钮▶，相机将从B点移动到A点，如图7-15所示。

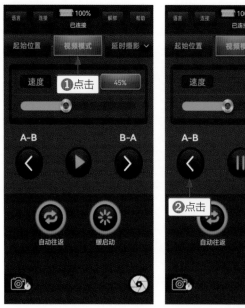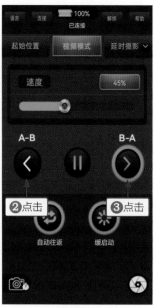

图7-15　模拟练习滑轨的运动轨迹

步骤 10 设置完成，❶点击"延时摄影"标签，进入"延时摄影"界面；❷设置延时摄影的间隔时间、拍摄张数、停稳时间、移动速度等(需要注意的是，间隔时间与拍摄张数必须与相机设置的参数一致)；❸点击A-B按钮，即可开始拍摄延时视频，如图7-16所示。

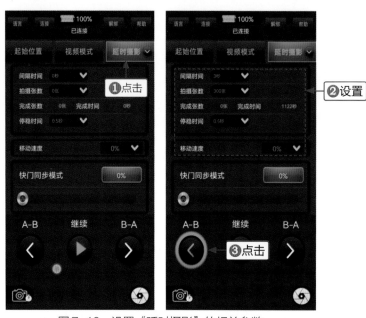

图7-16　设置"延时摄影"的相关参数

7.2 《湘江景色》延时作品实战拍摄

当天气晴朗的时候，我们可以在江边、湖边或海边拍摄一段小范围的延时作品。通过高低的运镜方式，记录水波荡漾的动感画面，以及江面船只的动态效果。本案例讲解《湘江景色》小范围延时视频的拍摄技法，希望读者能够熟练掌握。

扫码看案例效果

7.2.1 观察环境，取景构图

这段延时视频的画面采用前景 + 水平线 + 透视的构图方式，如图7-17所示。首先以江边的石头和泥土为前景，利用滑轨呈现出从低到高的运镜效果；然后对画面进行水平线构图，以远处的江面为分界线，将江面与天空一分为二，这样的构图方式能很好地表现出画面的对称性，具有稳定感、对称感；最后，一条跨江大桥以透视的方式呈现在观众眼前，近大远小的透视关系使画面极具视觉冲击力。

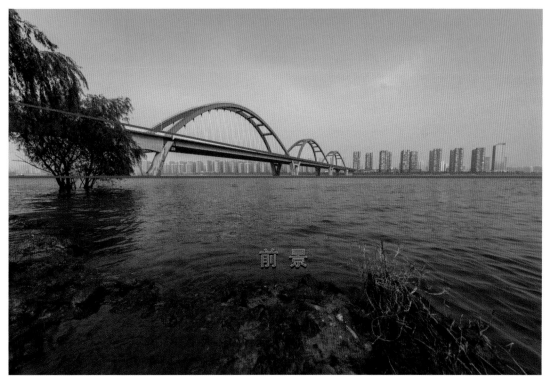

图7-17 取景构图

对画面进行取景构图后，接下来需要在江边的石头和泥土上架设滑轨机位，把滑轨左侧的脚架打开，架设在石头上，然后将滑轨的右侧架设在三脚架上。接下来将相机架设在滑轨上，让相机呈现出从下到上的斜向运镜效果，打开相机对画面进行取景构图并固定好相机，如图7-18所示。将相机安装到滑轨上的时候，一定要拿稳相机，以免相机掉到水里。

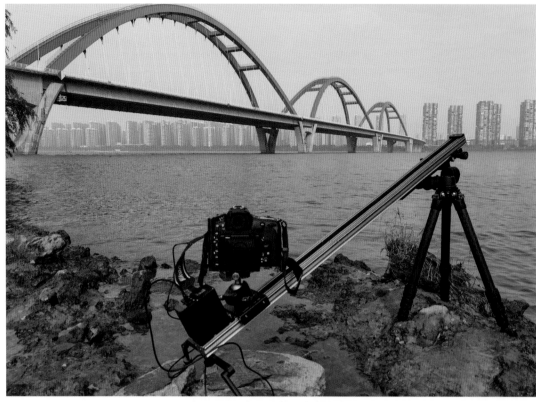

图7-18 架设滑轨和相机机位

7.2.2 试拍效果，调整参数

　　滑轨的机位架设好后，接下来需要调整曝光参数，并打开手机的蓝牙功能连接滑轨，设置滑轨的拍摄参数，控制滑轨的运动效果，具体操作步骤如下。

步骤 01 将相机拍摄模式设置为M档，按下相机右侧的info按钮，进入相机的"参数设置"界面，拨动相机前置的"主指令"拨盘，将快门参数调整到1/250秒，如图7-19所示。

步骤 02 拨动相机后置的"副指令"拨盘，将光圈参数调整到F/7.1，如图7-20所示。

图7-19 调整快门参数

图7-20 调整光圈参数

步骤 03 ❶按住相机顶部的ISO按钮；❷拨动相机前置的"主指令"拨盘；❸将ISO参数调整到100，完成曝光参数的设置，如图7-21所示。

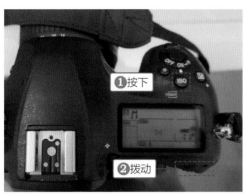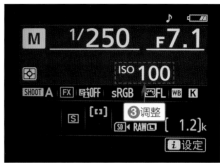

图7-21 调整ISO参数

步骤 04 按下相机左上角的MENU按钮，进入"间隔拍摄"界面，在其中设置"间隔时间"为3秒、"间隔×拍摄张数/间隔"为300张，如图7-22所示。

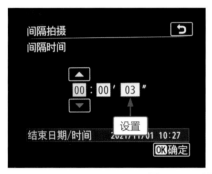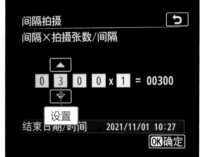

图7-22 设置拍摄参数

步骤 05 打开SmoothONE App，在"起始位置"界面中，设置滑轨A点和B点的位置，如图7-23所示。

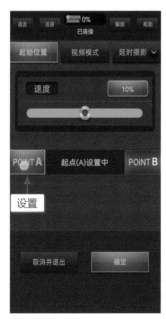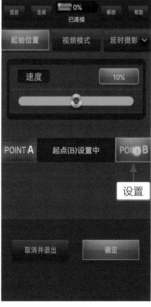

图7-23 设置滑轨A点和B点的位置

步骤 **06** 设置完成，点击"确定"按钮，进入"视频模式"界面，在其中可以模拟练习滑轨的运动轨迹。

步骤 **07** ❶点击"延时摄影"标签，进入"延时摄影"界面；❷设置"间隔时间"为3秒、"拍摄张数"为300张，如图7-24所示。这里的参数必须与相机中设置的参数一致。

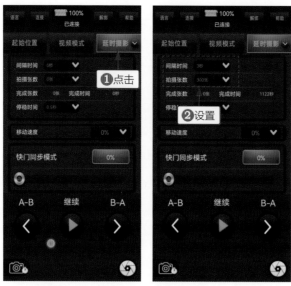

图7-24 设置"延时摄影"的相关参数

7.2.3 开始实拍，观看成果

完成各项参数的设置后，接下来开始实拍小范围延时视频，具体操作步骤如下。

步骤 **01** 在App界面中，点击B-A按钮，即可开始通过滑轨拍摄小范围延时视频，App界面中显示了拍摄的完成张数与拍摄进度，如图7-25所示。

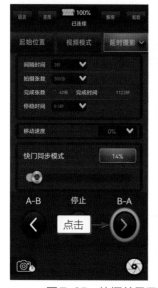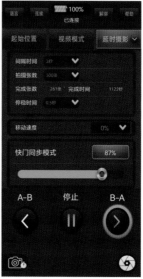

图7-25 拍摄并显示完成张数与拍摄进度

步骤 02 接下来，我们只需静静等待相机拍摄完成即可。大家先来看看拍摄的这一组延时原片素材，部分照片如图7-26所示。

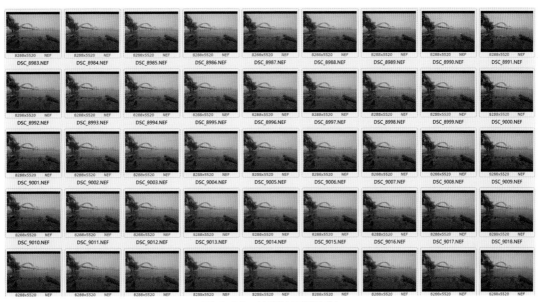

图7-26 拍摄的原片素材

步骤 03 通过Photoshop软件进行后期调色，使用Premiere软件进行后期合成。最后我们来看看这段小范围延时视频的画面效果，如图7-27所示。

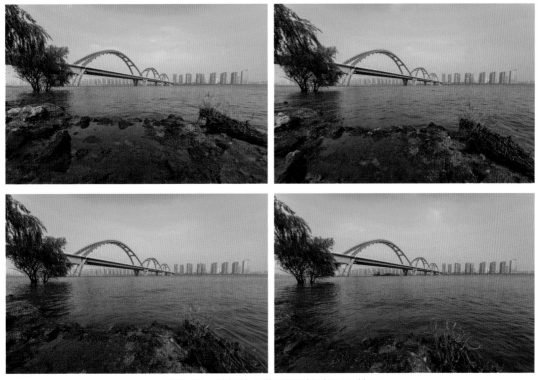

图7-27 拍摄的小范围延时视频画面效果

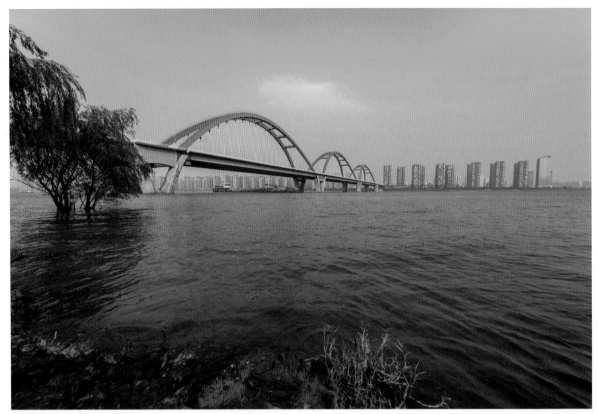

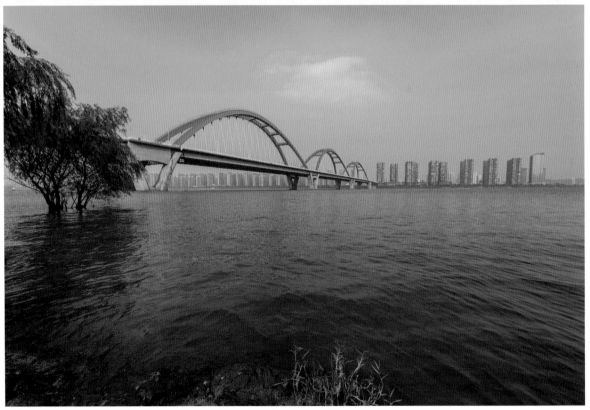

图7-27　拍摄的小范围延时视频画面效果(续)

7.3 《建筑倒影》延时作品实战拍摄

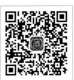

扫码看案例效果

利用倒影的变化，也能拍出一段好看的小范围延时摄影作品。本案例讲解《建筑倒影》小范围延时视频的拍摄技法，希望读者熟练掌握本节内容。

7.3.1 观察环境，取景构图

这段延时视频的画面采用前景＋水平＋倒影的构图方式。前景是石头，相机通过滑轨从低处慢慢移至高处，显示石头后水面的倒影；以水平线加倒影的构图方式，将建筑和天空中的云彩全部倒映在水面上，形成天空之镜的效果，增强画面的立体感，如图7-28所示。

图7-28　取景构图

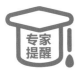

在水边拍延时视频的时候，一定要注意不要到危险的地方进行取景拍摄，首先要保证人身安全和设备安全。

接下来需要在水边架设滑轨机位，把滑轨左侧的脚架打开，架设在草地上，然后将滑轨的右侧架设在三脚架上。将相机架设在滑轨上，让相机从草地一端往右移动到三脚架的那端，使镜头呈现出斜坡向上的运动效果，然后固定好并打开相机，如图7-29所示。

图 7-29　架设滑轨和相机机位

7.3.2 试拍效果，调整参数

　　上述操作完成，可以开始试拍，观察拍摄画面的效果，根据效果调整相机参数。本案例中，延时视频的拍摄参数是ISO为100、快门为1/250秒、光圈为F/10，设置参数的具体操作步骤如下。

步骤 01 将拍摄模式设置为M档，按下相机右侧的info按钮，进入相机的"参数设置"界面，拨动相机前置的"主指令"拨盘，将快门参数调整到1/250秒，如图7-30所示。

步骤 02 拨动相机后置的"副指令"拨盘，将光圈参数调至F/10，如图7-31所示。

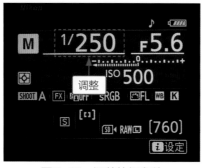

图 7-30　调整快门参数

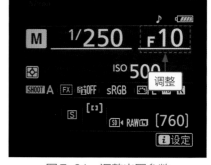

图 7-31　调整光圈参数

步骤 03 按住ISO按钮，拨动相机前置的"主指令"拨盘，将ISO参数调整到100，完成曝光参数的设置，如图7-32所示。

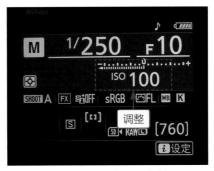

图7-32　调整ISO参数

步骤 04 按下相机左上角的MENU按钮，依次进入"间隔拍摄"界面，在其中设置"间隔时间"为3秒、"间隔×拍摄张数/间隔"为300张，如图7-33所示。

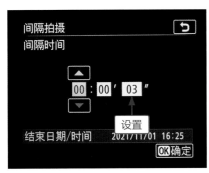 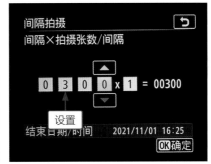

图7-33　设置拍摄参数

步骤 05 在SmoothONE App中设置滑轨的拍摄参数。打开SmoothONE App，在"起始位置"界面中，设置滑轨A点和B点的位置，如图7-34所示。

图7-34　设置滑轨A点和B点的位置

步骤 06 设置完成，点击"确定"按钮，进入"视频模式"界面，在其中可以模拟练习滑轨的运动轨迹。

步骤 07 ❶点击"延时摄影"标签，进入"延时摄影"界面；❷设置"间隔时间"为3秒、"拍摄张数"为300张，如图7-35所示。这里的参数必须与相机中设置的参数一致。

图7-35 设置"延时摄影"的相关参数

7.3.3 开始实拍，观看成果

完成各项参数的设置后，接下来开始实拍小范围延时视频。在SmoothONE App中开启拍摄功能，具体操作步骤如下。

步骤 01 在App界面中，点击B-A按钮，即可开始通过滑轨拍摄小范围延时视频，App界面中显示了拍摄完成的张数与拍摄进度，如图7-36所示。

图7-36 拍摄视频并显示张数与拍摄进度

步骤 02 接下来，我们只需要静静等待相机拍摄完成即可。大家先来看看拍摄的这一组延时原片素材，部分照片如图7-37所示。

图7-37 拍摄的原片素材

步骤 03 通过Photoshop软件进行后期调色，使用Premiere软件进行后期合成。最后我们来看看这段小范围延时视频的画面效果，如图7-38所示。

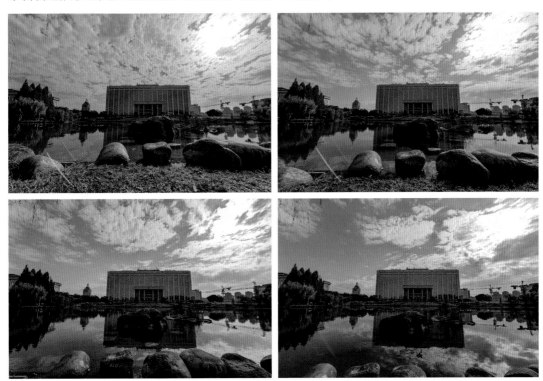

图7-38 拍摄的小范围延时视频画面效果

第8章

手持稳定器+相机，拍摄大范围延时视频

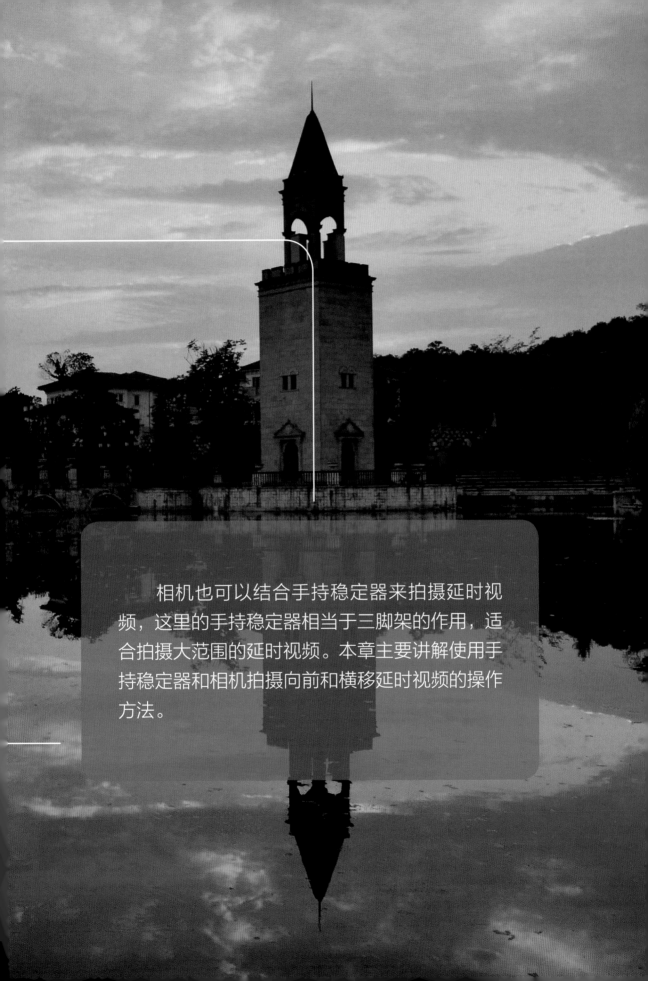

相机也可以结合手持稳定器来拍摄延时视频，这里的手持稳定器相当于三脚架的作用，适合拍摄大范围的延时视频。本章主要讲解使用手持稳定器和相机拍摄向前和横移延时视频的操作方法。

8.1 拍摄大范围延时视频的准备工作

使用手持稳定器和手机拍摄视频之前，需要大家先了解一些前期的拍摄准备和拍摄技巧，以便更好地拍摄大范围延时视频。大范围延时视频是通过走位的手法来拍摄的，每走一步，拍摄一张照片，重复如此。相比小范围延时视频，大范围延时视频的难度更大，技术性也更强，拍摄的延时效果也更加有吸引力。

8.1.1 调节稳定器保证相机水平

使用手持稳定器拍摄之前，首先需要将相机安装到稳定器上，然后调节相机使其保持水平状态，确保拍摄出来的画面始终保持水平，从而保证整个画面的精准度，如图8-1所示。

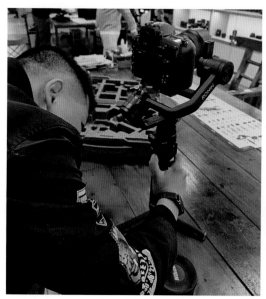

图8-1　将相机安装到稳定器上

在选择手持稳定器时，建议大家尽量选择重量轻一点的，这样在手持拍摄的过程中不至于太辛苦，否则长时间的拍摄会使手臂很酸痛。

8.1.2 尽量选择有地砖的拍摄场地

我们使用手持稳定器拍摄大范围延时视频之前，先要选择好拍摄场地，场地要比较平整，这样才能保证走路时不会晃动，拍摄的画面也更稳一点。

最好选择有等分标志的地砖场地，每一块砖的大小基本一样，这样可以通过等距离走位的方式手持稳定器进行拍摄。拍摄前摄影人员要数一下拍摄的这段距离内一共有多少块地砖，因为每移动一步，就要拍一张照片，如果是100块地砖，要拍200张照片，那么一块地砖要走两步，这样才能保证拍摄距离大体一致，可以进行实地演练，如图8-2所示。

<div align="center">图8-2　实地演练地砖上的走步方法</div>

　　在时间充足的前提下，建议大家提前找一找拍摄的感觉和走位的距离，如图8-3所示。注意手持稳定器的高度尽量保持一致，走位的距离也尽量保持一致。

<div align="center">图8-3　提前练习拍摄与走位</div>

　　如果我们拍摄的场地中没有等分地砖，那就只能靠摄影人员估算距离来走位，要尽量保持步伐一致。

拍摄大范围延时视频时，拍摄间隔和拍摄张数需要先在相机中设置，相机在拍摄的时候会有"咔嚓"声，当相机"咔嚓"完毕后，我们就走一步，然后等待相机再"咔嚓"一声，拍完之后，我们再走一步，保证一个正常的拍摄节奏。拍摄大范围延时视频是一个重复的过程，我们只要保证这个重复的过程不被打断，就基本能保证走位与拍摄的间隔大体一致。

> **专家提醒**　大范围延时视频一旦开始拍摄，中间是不能被打断的，拍摄者不能做其他事情。

8.2　《长沙火车站》：向前延时作品实战拍摄

本案例讲解《长沙火车站》向前延时视频的拍摄技法，希望读者学习后能够熟练掌握，并且在实际操作中多练习，拍出更多满意的作品。

扫码看案例效果

8.2.1 观察环境，取景构图

本案例的选景地点为长沙火车站，画面中的建筑采用中心构图的拍摄手法，将长沙火车站放在画面的正中心位置；地面采用透视构图的手法，由于透视的关系，地砖平行的直线会变成相交的斜线，这样会加强纵深感，让画面更有视觉张力，如图8-4所示。

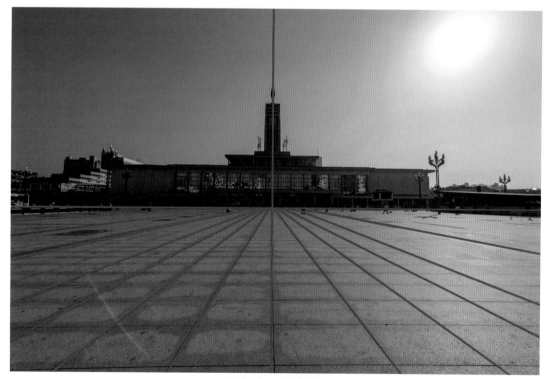

图8-4　取景构图

一般来说，画面中间是人们的视觉焦点，看到画面时最先看到的会是中心点。这种构图方式最大的优点在于主体突出、明确，而且画面具有左右平衡的效果。

8.2.2 试拍效果，调整参数

本案例为一段向前行走的大范围延时视频，经过测量后，摄影人员以一块地砖走两步、拍两张照片的方式，一步一步走近长沙火车站。这组延时视频采用光圈优先模式进行拍摄，固定光圈值为F/10，设置ISO为100，快门速度交给相机自动调整。下面以尼康D850相机为例，介绍曝光参数的设置方法，具体操作步骤如下。

步骤 01 将拍摄模式设置为A档，❶按住相机顶部的ISO按钮；❷拨动相机前置的"主指令"拨盘；❸将ISO参数调整到100，如图8-5所示。

步骤 02 拨动相机后置的"副指令"拨盘，将光圈参数调至F/10，完成曝光参数的设置，如图8-6所示。

图8-5 调整ISO参数	图8-6 调整光圈参数

步骤 03 按下相机左上角的MENU按钮，进入"间隔拍摄"界面，在其中设置"间隔时间"为3秒、"间隔×拍摄张数/间隔"为200张，如图8-7所示。

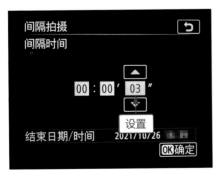
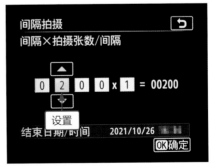

图8-7 设置拍摄参数

8.2.3 开始实拍，观看成果

完成参数的设置后，选择"开始"选项，即可开始手持稳定器拍摄大范围延时素材，走一

步拍一张，如图8-8所示。

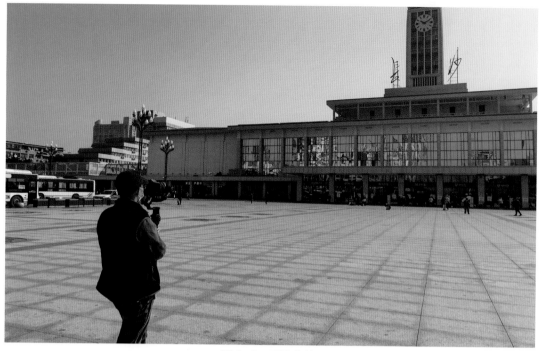

图8-8　开始实拍

如此重复，即可完成拍摄。大家先来看看拍摄的这一组延时原片素材，部分照片如图8-9所示。

图8-9　拍摄的原片素材

拍摄完成，对素材进行后期处理。我们来看看这段向前的大范围延时视频的画面效果，如图8-10所示。具体的后期制作流程，在后面的章节中会有详细介绍，这里不再赘述。

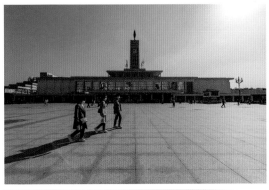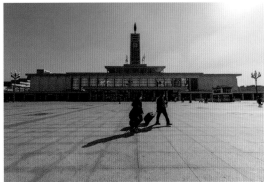
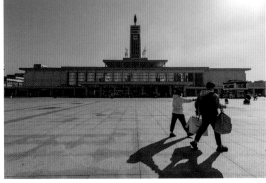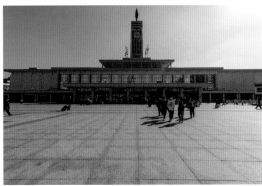
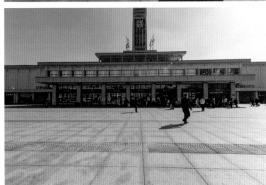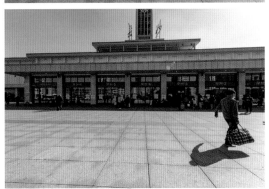

图8-10 拍摄的向前延时视频画面效果

8.3 《路口车流》：横移延时作品实战拍摄

本案例主要讲解《路口车流》横移延时视频的拍摄技法，希望读者熟练掌握本节内容。

扫码看案例效果

8.3.1 观察环境，取景构图

本案例选择在的车流量比较大的路口拍摄，拍摄者采用横移的方式，从路口的左侧走到右侧拍摄延时视频，镜头平视前方车流画面，记录来往的车辆动态。

　　拍摄者以低角度取景和构图，采用水平线的构图手法，近景拍摄道路和车流，中景拍摄城市建筑。中景的建筑呈现出透视的效果，增加了画面的立体感，可以使观看者产生身临其境的现场感，如图8-11所示。

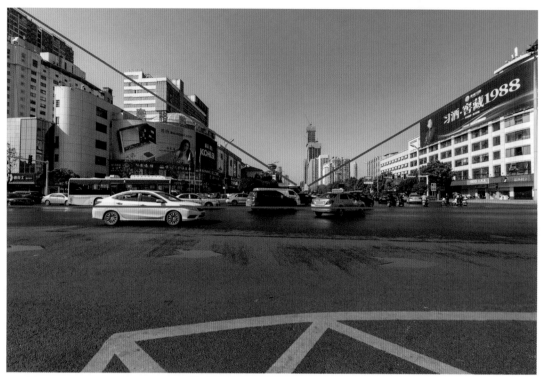

图8-11　取景构图

8.3.2 试拍效果，调整参数

　　完成构图，可以开始试拍，观察拍摄画面的效果，根据效果调整拍摄参数。本案例中，延时视频的拍摄参数是ISO为100、快门为1/320秒、光圈为F/8。下面以尼康D850相机为例，介绍曝光参数的设置方法，具体操作步骤如下。

步骤 01 将拍摄模式设置为M档，按下相机右侧的info按钮，进入相机的"参数设置"界面，拨动相机前置的"主指令"拨盘，将快门参数调整到1/320秒，如图8-12所示。

步骤 02 拨动相机后置的"副指令"拨盘，将光圈参数调至F/8，如图8-13所示。

　　感光度有两种类型，分别是高感光度和低感光度。通常将ISO参数设置为100~200的感光度，称为低感光度。我们在白天拍摄延时视频的时候，一般都用低感光度拍摄，将感光度设置为100即可。能设置感光度为100的情况下，不要设置成200，因为感光度越低，画质效果越好。

图 8-12 调整快门参数

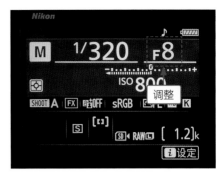

图 8-13 调整光圈参数

步骤 03 ❶按住相机顶部的ISO按钮；❷拨动相机前置的"主指令"拨盘；❸将ISO参数调整到100，完成曝光参数的设置，如图8-14所示。

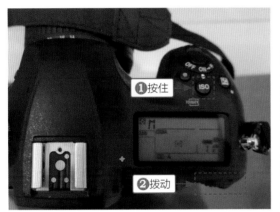

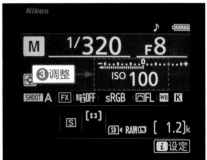

图 8-14 调整ISO参数

步骤 04 按下相机左上角的MENU按钮，进入"间隔拍摄"界面，在其中设置"间隔时间"为3秒、"间隔×拍摄张数/间隔"为250张，如图8-15所示。

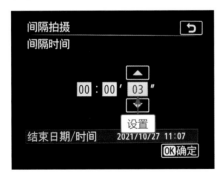

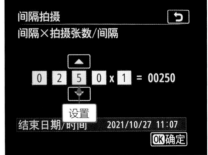

图 8-15 设置拍摄参数

8.3.3 开始实拍，观看成果

完成各项参数的设置后，选择"开始"选项，即可开始用手持稳定器拍摄横移的大范围延时素材，横移一步，拍一张，如图8-16所示。

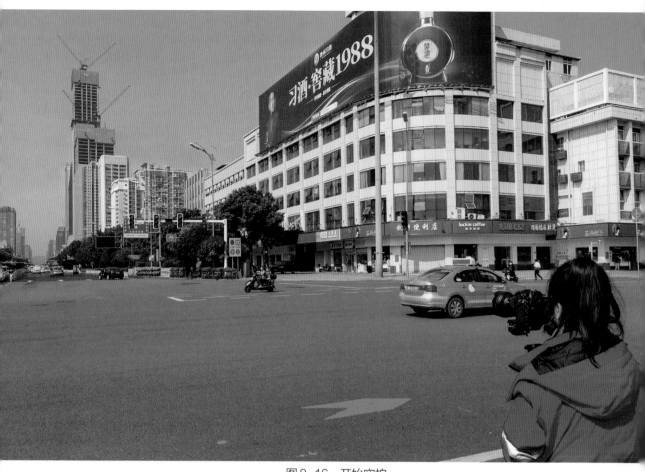

图8-16 开始实拍

如此重复，即可完成拍摄。大家先来看看拍摄的这一组延时原片素材，部分照片如图8-17所示。

图8-17 拍摄的原片素材

　　拍摄完成后，对素材进行后期处理。我们来看看这段横移的大范围延时视频的画面效果，如图8-18所示。

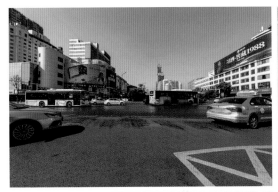

图8-18　拍摄的横移延时视频画面效果

第9章

无人机航拍：
自由延时+
环绕延时+
定向延时

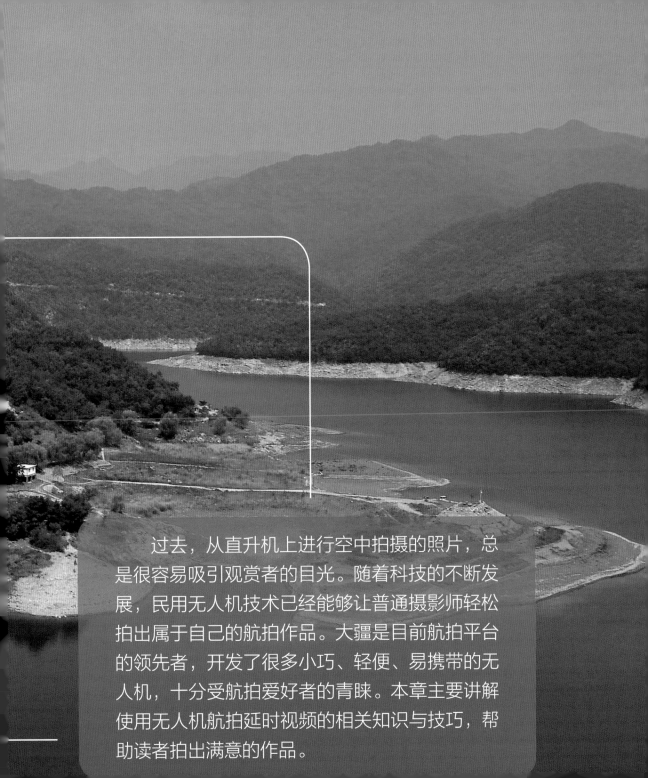

　　过去，从直升机上进行空中拍摄的照片，总是很容易吸引观赏者的目光。随着科技的不断发展，民用无人机技术已经能够让普通摄影师轻松拍出属于自己的航拍作品。大疆是目前航拍平台的领先者，开发了很多小巧、轻便、易携带的无人机，十分受航拍爱好者的青睐。本章主要讲解使用无人机航拍延时视频的相关知识与技巧，帮助读者拍出满意的作品。

9.1 无人机航拍前的准备工作

使用无人机航拍延时视频前,我们需要先了解一些拍摄前的准备工作,使拍摄能够更加顺利,快速拍出优秀的延时作品。我们先来欣赏一段使用无人机航拍的城市日落延时风光,如图9-1所示。

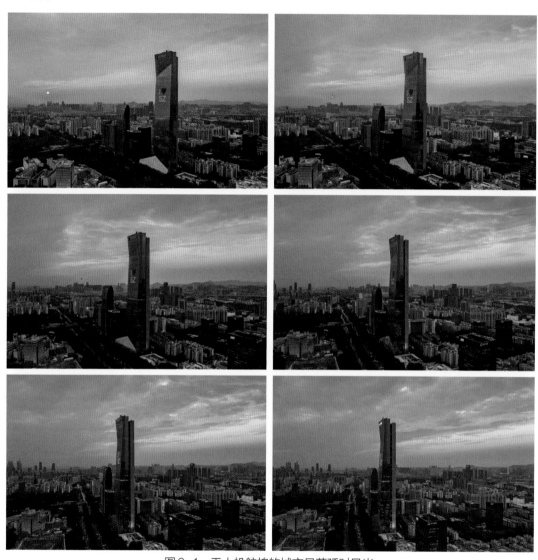

图9-1 无人机航拍的城市日落延时风光

9.1.1 选购无人机的要点

现在,无人机的类型很多,我们如何选择一款适合自己的无人机呢?这要根据用户自身需求来选择,即购买无人机主要用来做什么,是只想简单玩玩,还是用于专业的航空拍照,还是用来拍摄电影、电视剧。

1. 选择适合自己的无人机

作为一名无人机航拍新手，应该如何选购无人机呢？笔者有以下几点建议。

① 追求性价比，可以选择大疆Mavic Air 2，参考价格为4999元。

② 追求画质，预算充足，可以选择大疆Mavic 2 Pro，参考价格为9888元。

③ 追求便携，预算有限，可以选择大疆Mavic Mini 2，参考价格为2899元。

④ 预算紧张，千元以内，可以选择大疆特洛Tello，参考价格为700元。

⑤ 如果是航拍电影、电视剧、商业广告等，可以选择购买大疆的悟Inspire系列。

⑥ 如果本身有一定的摄影水平，为了提升自己的职业技能，从而进入航拍领域，可以购买大疆的精灵系列与御系列。

2. 了解大疆热门的机型与性能

下面笔者对大疆系列的无人机进行简单讲解，帮助大家更好地选购无人机。

① 御系列(Mavic Air 2)：它的机身重570g，搭载了1/2英寸CMOS传感器，可以拍摄4800万像素照片、4K/60fps高清视频和8K移动延时视频，电池的续航时间长达30分钟左右。这款无人机性价比很高，深受用户喜爱。

② 御系列(Mavic Mini2)：它的机身重量轻于249克，可以折叠，桨叶被保护罩完全包围，飞行时特别安全。它可以拍摄1200万像素照片、4K高清视频，内置了多种航拍手法与技术，能够轻松拍出美美的大片。

御系列(Mavic Air 2和Mavic Mini 2)的两款热门无人机，如图9-2所示。

图9-2　Mavic Air 2和Mavic Mini 2机型

③ 御系列(Mavic 2 Pro)：它有全方位的避障系统，并配备地标领航系统，具有更强大的续航能力，飞行时间可达30分钟左右。它可以拍摄2000万像素照片、4K高清视频。图9-3是使用大疆御系列(Mavic 2 Pro)无人机拍摄的延时作品。

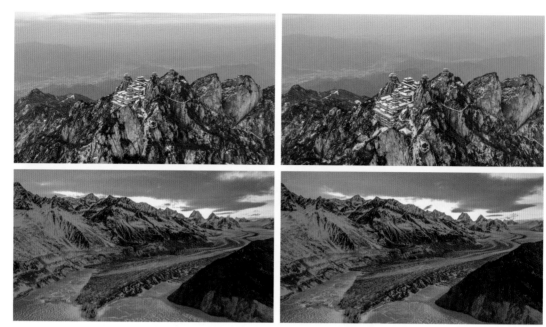

图9-3 御系列(Mavic 2 Pro)无人机拍摄的延时作品

④ 大疆精灵系列(Phantom)：它是一款便携式的四旋翼飞行器，引发了航拍领域的重大变革。这款机器的优势是在恶劣环境下脚架可以作为起飞降落的手持工具，使用方便。该款无人机具有方向控制、姿态控制、失控保护，以及低电压保护等功能，其夜景视频能力也超过了同等价位的御2 Pro。

⑤ 悟系列(Inspire)：新款的Inspire具有全新的前置立体视觉传感器，它可以感知前方最远30米的障碍物，具有自动避障功能，机体装有FPV摄像头，内置全新图像处理系统CineCore 2.0，支持各种视频压缩格式。如果要拍摄电影或视频，这款无人机拥有DNG序列和ProRes视频拍摄能力，是较好的选择。

3. 购买无人机的注意事项

在购买无人机之前，我们需要根据自身实际需求先了解无人机的规格参数，比如无人机的飞行速度、云台的可转动范围、相机的拍照尺寸和录像分辨率等。这些参数对于我们购买哪款无人机，具有参考意义。

电池是无人机的动力，如果电量不足，无人机就无法飞行，所以我们要学会正确地使用与保养电池，让它能经久耐用。一般情况下，购买无人机时，机器本身会自带一块电池，而一块电池只能飞行30分钟左右，无法满足专业拍摄的需求，所以建议大家再购买两块电池备用。御Mavic 2 Pro的电池，如图9-4所示。

用户在购买无人机之前一定要熟知物品清单，而且验货的时候要一一核对、验证，避免出现配件缺少的情况。

图9-4 御Mavic 2 Pro的电池

4. 控制好云台的拍摄方向

近年来，随着无人机技术的不断更新和进步，无人机的三轴稳定云台为其相机提供了稳定的平台，可以使无人机在天空中高速飞行的时候，也能拍摄出清晰的照片和视频。

无人机在飞行的过程中，用户有两种方法可以调整云台的角度，一种是通过遥控器上的云台俯仰拨轮，调整云台的角度；另一种是在DJI GO 4 App飞行界面中，长按图传屏幕，此时屏幕中将出现蓝色的光圈，通过拖动光圈也可以调整云台的角度。云台可在跟随模式和FPV模式下工作，以便用户拍摄出满意的照片或视频画面。御Mavic 2 Pro的云台相机，如图9-5所示。

图9-5 御Mavic 2 Pro的云台相机

云台是非常脆弱的设备，所以我们在操控云台的过程中需要注意，开启无人机的电源后，请勿再碰撞云台，以免云台受损，致使性能下降。

9.1.2 航拍延时视频的要点

1. 航拍延时视频的常用技巧

使用无人机航拍延时视频时，以下几点拍摄技巧需要大家掌握。

① 航拍延时视频的时候，最好以照片的形式进行拍摄，然后通过后期合成，这样所需的

容量要比视频小很多，同时也为后期处理提供了空间。

② 航拍夜景延时视频时，快门速度可以延长至1秒拍摄，轻松控制噪点，提高画质。图9-6是使用无人机航拍的夜景延时作品，展现了繁华的城市夜景。

③ 航拍延时视频可以长曝光，快门速度达到1秒后，车子的车灯和尾灯就会形成光轨。

④ 无人机的飞行高度要尽量高一些，与最近的拍摄物体有一定距离后，可以一定程度上忽略无人机的飞行误差。

⑤ 无人机的飞行速度一定要慢，一是为了使无人机在相对稳定的速度下拍摄，使画面不至于模糊不清；二是因为航拍延时视频一般需要20分钟左右的时间，只有很慢的速度才能使最终的视频播放画面中物体的运动速度恰当。比如拍摄一段旋转下降的延时视频，如果飞行速度太快，那么旋转速度就会很快，最终的视频画面会让观看者眼花缭乱。

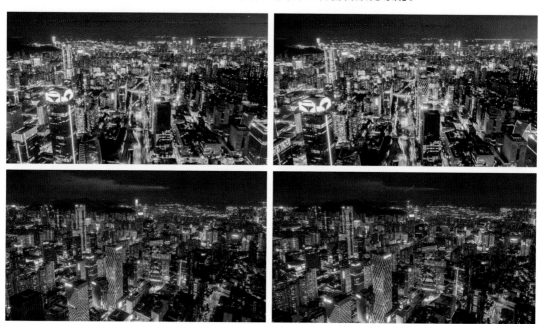

图9-6 无人机航拍的夜景延时作品

2. 航拍延时视频适合大场景

航拍延时视频有一个特点，它只适合拍摄比较大的场景。因为无人机在空中为了保持悬停，会不停地进行位置校正，会进行上下左右前后的位置移动，特别是在风比较大的时候，无人机在空中调整的幅度就会更大一些。这时若无人机离被拍摄物体太近，如果进行20～30厘米的位置校正，由于它们的透视关系不一样，此时拍摄出来的画面会完全不一样，相当于两张不同位置的照片，这是没办法通过后期来校正的。

所以，要想航拍出来的延时画面稳定，就一定要离被拍摄物体足够高、足够远，一般高度和距离至少在100米以上。图9-7所示的画面中，无人机与返航点水平方向的距离为397米，无人机与返航点垂直方向的距离为97米。这个距离是指无人机与返航点的距离，不是无人机与被拍摄物体的距离。无人机与被拍摄物体的距离要根据当时的地理环境来估测。

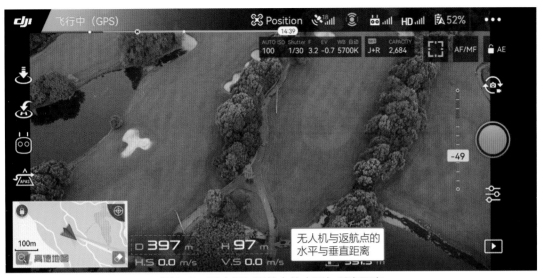

图9-7　无人机与返航点的水平与垂直距离

3. 保存航拍延时视频的原片

在航拍延时视频的时候，我们一定要保存好原片，否则在拍摄完成后，就只能合成一个1080p的延时视频，这个像素无法满足制作专业影片的需求。因此，只有保存了原片，后期可调整的空间才会更大，制作出来的延时效果才会更好。

下面我们介绍保存RAW原片的操作方法，具体步骤如下。

步骤 01 在飞行界面中，❶点击右侧的"调整"按钮 🎛，进入相机调整界面；❷点击右上方的"设置"按钮 ⚙，进入相机设置界面，如图9-8所示。

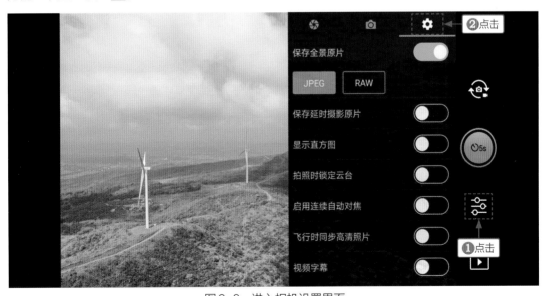

图9-8　进入相机设置界面

步骤 02 ❶点击"保存延时摄影原片"右侧的开关按钮，打开该功能；❷在下方点击RAW格式，即可完成RAW原片的设置，如图9-9所示。

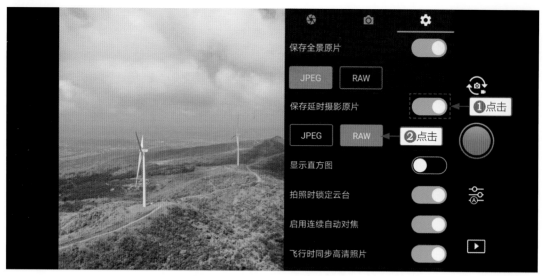

图9-9　完成RAW原片的设置

9.2 《桥头车流》：自由延时作品实战拍摄

自由延时一般是拍摄固定机位时所使用的模式，本节主要讲解航拍自由延时视频的操作方法。

扫码看案例效果

9.2.1 观察环境，取景构图

本案例的选景地点为某跨江大桥的桥头，桥上与桥下的两条主干道采用交叉斜线的构图方式，斜线的纵向延伸可以加强画面深远的透视效果，斜线构图的不稳定性可以给人以独特的视觉效果，如图9-10所示。

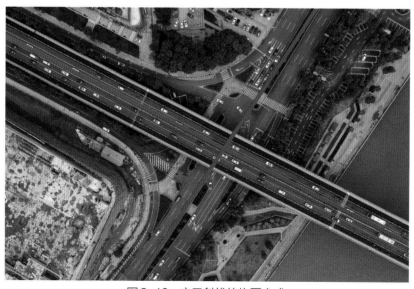

图9-10　交叉斜线的构图方式

9.2.2 试拍效果，设置参数

　　取景构图后，可进行试拍并观察效果。经过多次试拍与测试，确定用无人机的自动模式来拍摄这一组实时视频。下面介绍在无人机中设置曝光参数的方法，具体操作步骤如下。

　步骤 01 进入无人机的飞行界面，将无人机飞到指定的高度和位置，然后点击右侧的"调整"按钮🎛️，如图9-11所示。

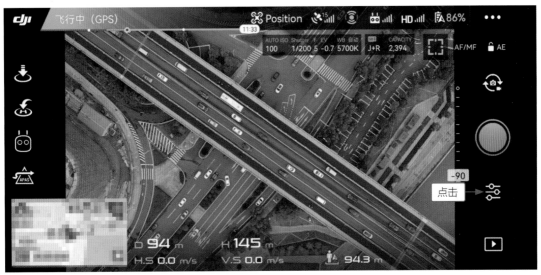

图9-11　点击"调整"按钮

　步骤 02 进入ISO、光圈和快门设置界面，点击AUTO按钮📷，切换至自动模式，在其中可查看无人机自动给出的曝光参数值，如图9-12所示。

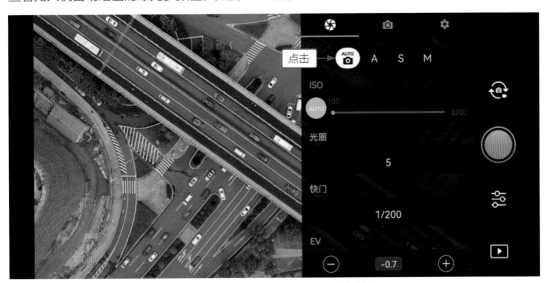

图9-12　无人机自动给出的曝光参数值

9.2.3 开始实拍，观看成果

曝光参数设置完成，再检查一下航拍的画面，将无人机再升高一点，稍微调整画面的取景方式，然后打开"延时摄影"功能，开始拍摄延时视频，具体操作步骤如下。

步骤 01 在DJI GO 4 App飞行界面中，❶点击画面进行对焦，出现对焦框；❷点击左侧的"智能模式"按钮 ，如图9-13所示。

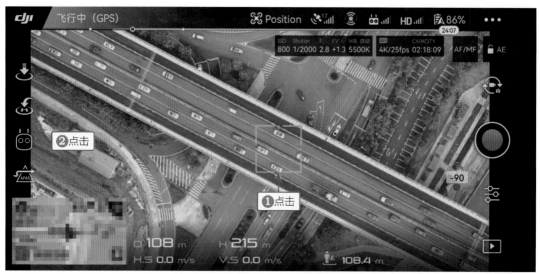

图9-13 点击画面和"智能模式"按钮

 斜线构图可以使画面产生三维的空间效果，增强立体感，使画面充满动感与活力，且富有韵律感和节奏感。

步骤 02 执行操作后，在弹出的界面中点击"延时摄影"按钮，如图9-14所示。

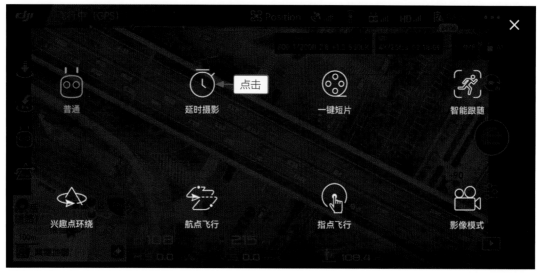

图9-14 点击"延时摄影"按钮

步骤 03 进入"延时摄影"拍摄模式，在下方点击"自由延时"按钮，如图9-15所示。

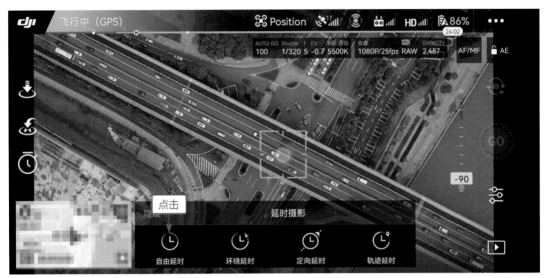

图9-15 点击"自由延时"按钮

步骤 04 进入"自由延时"拍摄模式，下方显示"拍摄间隔"为2s，如图9-16所示。在该面板中，可重新设置间隔时间。

图9-16 设置拍摄间隔

步骤 05 设置好拍摄间隔时间后，接下来可以设置延时视频的时长，有3s、5s、8s、10s、12s等时长可以选择，如图9-17所示。

图9-17　设置延时视频的时长

步骤 06　在这里设置"视频时长"为5s，然后点击右侧的红色GO按钮，即可开始拍摄延时视频，操作界面下方显示了拍摄时长和拍摄张数等信息，如图9-18所示。

图9-18　开始拍摄延时视频

步骤 07　拍摄完成，界面下方显示"正在合成视频"的提示信息。视频自动合成后，即可预览自由延时视频效果，如图9-19所示。

图9-19　预览自由延时视频效果

9.3　《桥梁拉索》：环绕延时作品实战拍摄

环绕延时包含两种环绕方式，一种是逆时针环绕，另一种是顺时针环绕。环绕延时在选择目标对象时，尽量选择视觉上没有明显变化的物体对象，或者在整个拍摄过程中不会被遮挡的物体，这样才能保证航拍时不会因中心点无法追踪而导致拍摄失败。本节主要讲解环绕延时的拍摄方法。

扫码看案例效果

9.3.1　观察环境，取景构图

在拍摄环绕延时视频之前，需要对画面进行取景构图。本案例拍摄的是某跨江大桥，无人机围绕桥上的桥梁拉索与吊索进行360°环绕拍摄。在环绕拍摄的过程中，可以将湘江两岸的风光与车流动态拍摄出来。

视频画面采用中心构图的方法，将桥梁拉索与吊索放在画面的中心位置，使主体更加突出，更能聚焦观众的视线，如图9-20所示。

专家提醒！

> 入夜后，当桥梁拉索与吊索的灯光打开后，闪烁的光线特别漂亮。但由于光线不足的问题，会影响无人机的目标追踪功能，从而导致拍摄的效果不太理想。在这种情况下，笔者建议大家多拍摄几次，尝试不同的角度，当掌握一定的技巧后，就能拍出满意的环绕延时作品。

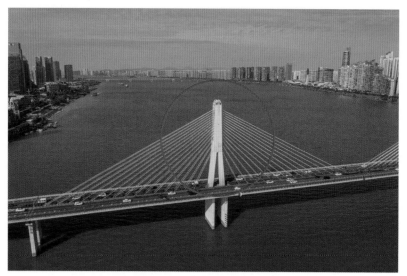

图9-20　中心构图的方法

9.3.2 选择模式，调整参数

对画面进行取景构图后，参照9.2.2节的方法设置画面的曝光参数，然后设置拍摄的间隔时间与视频时长，具体操作步骤如下。

步骤 01 在DJI GO 4 App飞行界面中，将无人机飞到指定的高度和位置，然后点击左侧的"智能模式"按钮，如图9-21所示。

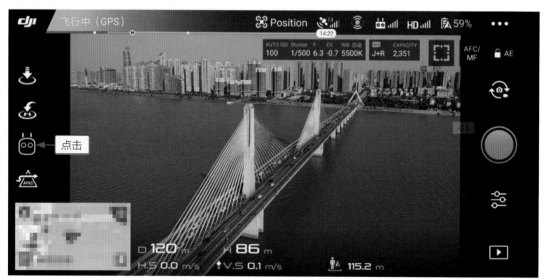

图9-21　点击"智能模式"按钮

步骤 02 执行操作后，在弹出的界面中点击"延时摄影"按钮，如图9-22所示。

步骤 03 进入"延时摄影"拍摄模式，在下方点击"环绕延时"按钮，如图9-23所示。

步骤 04 进入"环绕延时"拍摄模式，在下方设置"拍摄间隔"为2s、"视频时长"为5s、"速度"为0.5m/s，完成拍摄参数的设置，如图9-24所示。

图9-22 点击"延时摄影"按钮

图9-23 点击"环绕延时"按钮

图9-24 设置各项参数

9.3.3 开始实拍，观看成果

接下来开始拍摄延时视频，并观察拍摄效果，具体操作步骤如下。

步骤 01 在屏幕中用食指拖曳框选目标，被框选的区域呈浅绿色显示，框选的区域上方会显示一个GO按钮，如图9-25所示。

图9-25 框选目标区域

步骤 02 点击屏幕中的GO按钮，无人机开始测算目标位置，如图9-26所示。

图9-26 无人机开始测算目标位置

步骤 03 测算完成，无人机开始执行环绕飞行任务，如图9-27所示。

步骤 04 无人机将围绕设定的目标进行环绕飞行，自动拍摄延时视频，如图9-28所示。

图9-27 无人机开始执行环绕飞行任务

图9-28 自动拍摄环绕延时视频

步骤 05 待拍摄完成，即可预览拍摄的环绕延时视频效果，如图9-29所示。

图9-29　预览环绕延时视频效果

9.4 《湘江二桥》：定向延时作品实战拍摄

定向延时是比较简单的一种延时视频类型，只需要设定无人机的飞行航线，即可自动飞行并拍摄延时视频。甩尾延时是定向延时视频的一种，是指无人机朝指定方向飞行，但镜头始终锁定目标，以目标主体为中心，不停地调整相机的角度，最后飞越目标后再回转镜头，这样的延时视频十分具有吸引力。本节主要讲解定向延时视频中比较流行的甩尾延时视频的拍摄技巧。

扫码看案例效果

9.4.1　观察环境，取景构图

在拍摄甩尾延时视频之前，需要先对画面进行取景构图。本案例拍摄的是长沙湘江二桥的车流风光，无人机沿湘江岸边直线向前飞行，如图9-30所示。

图9-30　无人机沿湘江岸边直线飞行

无人机根据航向飞行时，镜头始终以湘江二桥为目标主体，对准湘江二桥进行拍摄，采用斜线与透视的构图手法对画面进行取景构图，如图9-31所示。

图9-31　采用斜线与透视的构图手法

9.4.2 设置参数，框选目标

在拍摄甩尾延时视频之前，还需要在无人机中设置拍摄间隔、视频时长，锁定飞行航向和框选目标对象等，具体操作步骤如下。

步骤 01 在DJI GO 4 App飞行界面中，点击左侧的"智能模式"按钮🎛️，在弹出的界面中点击"延时摄影"按钮。进入"延时摄影"拍摄模式，点击"定向延时"按钮，如图9-32所示。

图9-32 点击"定向延时"按钮

步骤 02 进入"定向延时"拍摄模式，操作无人机向前再飞行一段距离，然后在下方设置"拍摄间隔"为2s、"视频时长"为8s、"速度"为0.5m/s，点击"锁定航向"按钮🧭，如图9-33所示。

图9-33 设置各项参数

步骤 **03** 执行操作后，即可锁定无人机的飞行方向，此时"锁定航向"按钮 **A** 变成了航向缩略图，上方还显示了一个锁定的图标 🔒，如图9-34所示。

图9-34　锁定无人机的飞行方向

步骤 **04** 旋转无人机的方向，将镜头对准湘江二桥，在屏幕中用食指拖曳框选目标，被框选的区域呈浅绿色显示，框选的区域上方会显示一个GO按钮，至此完成框选目标的操作，如图9-35所示。

图9-35　框选目标

9.4.3 开始实拍，观看成果

接下来可以开始实拍甩尾延时视频了，具体操作步骤如下。

步骤 **01** 在飞行界面中，点击右侧的红色GO按钮，即可开始拍摄甩尾延时视频。无人机按照指定的航向飞行，但镜头始终对准湘江二桥，操作界面下方显示了拍摄时长和拍摄张数等信息，如图9-36所示。

图9-36　开始拍摄甩尾延时视频

步骤 02 拍摄完成，界面下方显示"正在合成视频"的提示信息。视频自动合成后，即可预览甩尾延时视频效果，如图9-37所示。

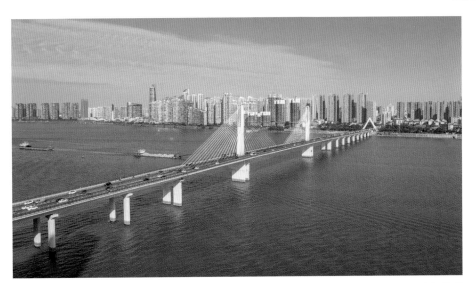

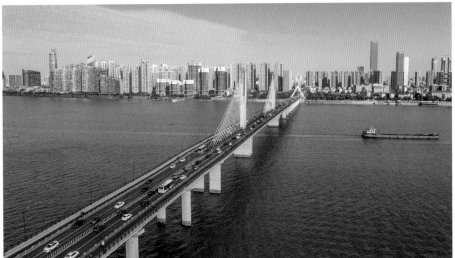

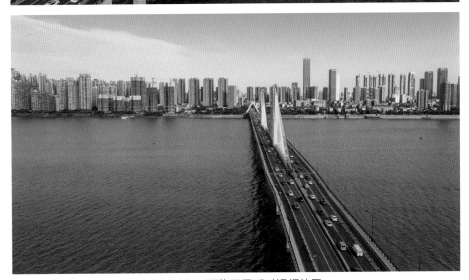

图9-37　预览甩尾延时视频效果

第10章

夜景延时：车轨延时+星空延时+月亮延时

　　本章主要讲解三大夜景延时视频的拍摄技巧，包括车轨延时、星空延时和月亮延时，每一种延时都有相关的拍前准备与拍中技巧，希望大家能够熟练掌握，并举一反三拍摄出更多精彩的夜景延时作品。

10.1 《城市光影》：车轨延时作品实战拍摄

绚丽的夜景非常适合拍摄延时视频，能够产生震撼的视觉效果。但夜间由于光线不佳，昏暗的光线容易导致画面模糊不清，而且噪点还非常多。那么如何才能稳稳地拍出绚丽的城市夜景延时作品呢？本节介绍了场景延时视频的拍摄技巧，拍摄主体为城市夜景中的车流。

扫码看案例效果

10.1.1 拍前准备，器材选择

拍摄城市夜景中的车轨延时视频应该选择什么样的摄影器材呢？我们主要有如下两种拍摄工具可以选择。

一是使用无人机的"延时摄影"模式进行拍摄。图10-1是一段使用无人机直接拍摄的向前飞行的城市夜景延时视频，主要拍摄城市中的车流与建筑灯光。

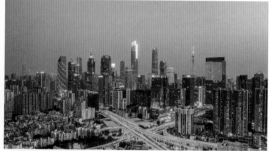
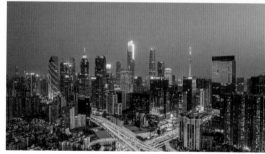
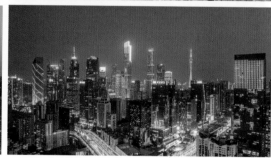

图 10-1 使用无人机航拍的城市夜景延时视频

二是使用相机拍摄多张序列照片，然后合成延时视频。图10-2是使用相机在山顶俯拍的整个城市的夜景延时视频。本节主要讲解使用相机拍摄城市夜景车轨延时视频的方法。

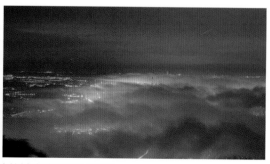

图 10-2 使用相机俯拍的城市夜景延时视频

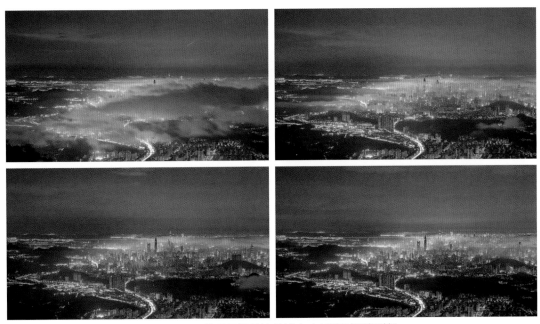

图 10-2 使用相机俯拍的城市夜景延时视频(续)

10.1.2 拍中技巧，巧用光源

　　城市夜景光线的特点在于，它既构成了画面的一部分，又为夜景的拍摄提供了必要的光源。如果拍摄的夜景中没有灯光的照射，那么画面的效果会大大减弱。如图10-3所示，这个夜景延时作品中的灯光点亮了整个城市，呈现出一片繁华景象。

图 10-3 城市夜景延时作品中的灯光

我们在拍摄城市夜景延时视频时，可以利用周围建筑的灯光，把它作为画面的主光源。如

图10-4所示，在这个夜景延时作品中，巧妙利用了杜甫江阁仿古建筑的灯光，再加上车轨形成的线条光线，使整个画面看起来既漂亮又动感十足。

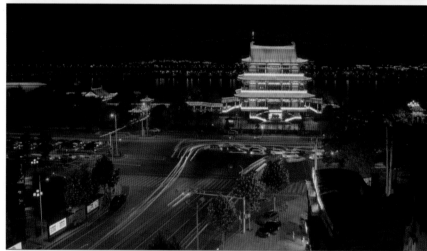

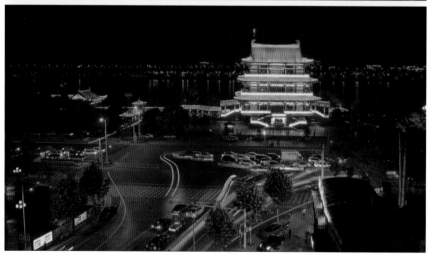

图 10-4　利用建筑灯光拍摄的夜景延时作品

使用相机拍摄城市夜景延时视频时，建议大家使用M档进行拍摄。由于夜间光线比较昏暗，如果要拍出漂亮的车轨效果，那么建议将快门速度调整为6~10秒；ISO尽量设置得低一点，比如100，这样能够让画质更清晰一点；光圈尽量调大一点，比如F/2.8；拍摄的间隔时间一定要大于相机的快门速度，如果快门速度是8秒，那么拍摄间隔建议设置为10秒左右。

10.1.3　观察场景，取景构图

本节主要为大家讲解拍摄城市夜景中的车流延时视频的方法，以尼康D850相机为例，讲述选景要点和构图方式等，帮助大家拍出更加精彩的城市夜景延时作品。

本案例的选景地点为某立交桥，采用相机朝下俯拍立交桥车流的方式。画面采用交叉斜线与对称的构图方式，立交桥的两条主干道采用交叉斜线的构图手法，主干道两侧的花坛绿地采用对称的构图手法，这样的组合构图方式使画面富有新意，给观众一种稳定感，如图10-5所示。

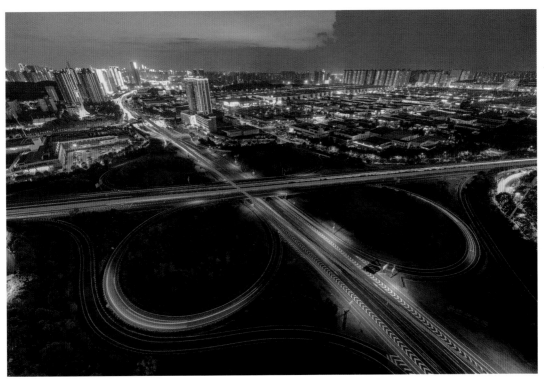

图10-5　采用交叉斜线与对称的构图方式

10.1.4　试拍效果，决定参数

完成构图，摄影人员可以试拍几次，确定最佳效果。本案例中，这段延时视频的ISO为100、快门为8秒、光圈为F/2.8。下面以尼康D850相机为例，讲解曝光参数的设置方法，具体操作步骤如下。

步骤 01　将拍摄模式设置为M档，按下相机右侧的info按钮，进入相机"参数设置"界面。

拨动相机前置的"主指令"拨盘，将快门参数调整到8秒；拨动相机后置的"副指令"拨盘，将光圈参数调至F/2.8；按住相机顶部的ISO按钮，拨动相机前置的"主指令"拨盘，将ISO参数调整到100，如图10-6所示。

步骤 02 按下相机左上角的MENU按钮，进入"间隔拍摄"界面，在其中设置"间隔时间"为10秒、"间隔×拍摄张数/间隔"为250张，如图10-7所示。

图10-6 设置曝光参数

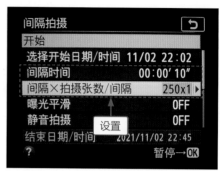

图10-7 设置间隔时间和拍摄张数

10.1.5 开始实拍，观看成果

完成各项参数的设置后，选择"开始"选项，即可开始实拍城市夜景中的车轨延时素材。当250张照片拍摄完成后，我们可预览拍摄的延时视频的效果，如图10-8所示。

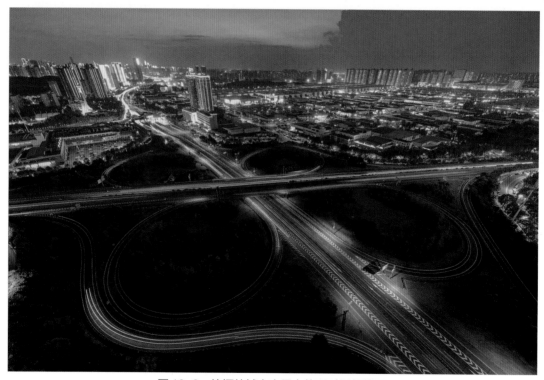

图10-8 拍摄的城市夜景车轨延时视频效果

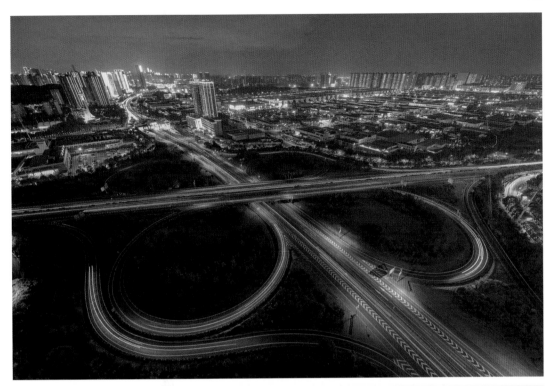

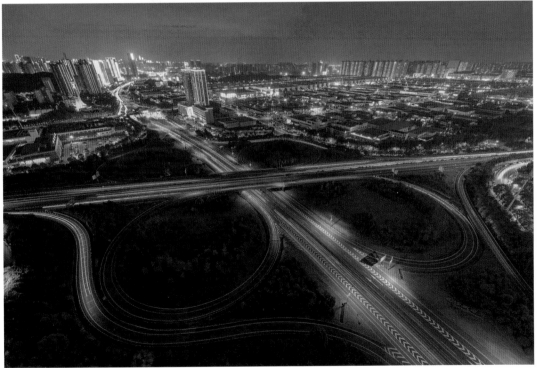

图10-8　拍摄的城市夜景车轨延时视频效果(续)

10.2 《绚丽银河》：星空延时作品实战拍摄

一说到星空摄影，我们首先想到的就是银河，因为夜空中的银河实在太漂亮了，我们都会被这样的美景所震撼、吸引。本节主要介绍星空延时作品的拍摄技巧，希望大家熟练掌握。

扫码看案例效果

10.2.1 了解天气，准备器材

在拍摄星空延时视频之前，我们要了解一些基本常识，如精准预测拍摄当天的天气状况，以及准备特殊的摄影器材等，熟知这些有助于我们拍出更理想的星空延时作品。

1. 精准预测拍摄当天的天气状况

我们在规划出行时间的时候，最重要的一点就是要查询拍摄地的天气情况，及时掌握天空中的云量，以及低云、中云和高云的分布，这样可以帮助我们选择合适的天气，以更好地拍摄星空延时作品。我们可以使用Meteoblue、Windy等气象类软件精准预测拍摄当天的天气状况(具体查询方法可参考官网相关介绍)。Meteoblue App中的天气预测情况，如图10-9所示。

图 10-9 Meteoblue App中的天气预测情况

气象预测类App种类多样，如莉景天气、晴天钟等，都可以精准预测拍摄当天的天气状况，大家可以根据自己的使用习惯，选择一款适合的天气软件。

如果我们要拍摄夜晚的银河，那么需要精准地掌握银河的升起与落下时间，这样有助于我们提前规划拍摄的时间。根据纬度的不同，北半球拍摄银河的最佳时间一般是2～10月。图10-10是巧摄App中显示的银河升起的时间和银河运动的轨迹。

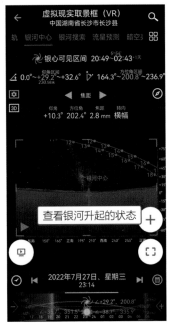
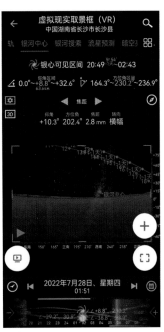

图10-10　查看银河的升起时间及运动轨迹

2. 准备特殊的摄影器材

在拍摄星空延时视频之前，我们除了要准备常用的摄影工具以外，还需准备两样特殊的摄影器材，一是全能电池，二是镜头除雾带。

① 全能电池。拍摄星空作品需要很长的时间，基本是2个小时起，拍4～5个小时都是很正常的，相机需要长时间用电。如果是索尼相机，那么只需要带一个充电宝，通过充电宝为相机供电就可以了；如果是佳能或者尼康相机，是不支持充电宝线充的，此时就需要准备一块全能电池，通过它为相机供电，如图10-11所示。

图10-11　全能电池

外出拍摄的时候，建议大家带一些保温物品，如暖宝宝、保温袋等，用来维持充电宝或全能电池的温度。因为夜晚的温度很低，电池的放电速度会加快，因此最好把我们的外接电池放到一个温度稍微高一点的地方，保证供电的时间能延长一点。

最好不要在拍摄的过程中换电池，因为我们拍摄的是星空延时视频，尽量不要让拍摄中断，否则最后合成的星空延时画面会有跳跃的情况。所以，在拍摄之前，先换一块满格的电池，然后接上充电宝或者外接电源，就可以开始拍摄星空了。

② 镜头除雾带。晚上的温度低，湿度也会比较大，水珠遇冷就会凝结，所以夜晚拍摄时相机镜头前面常常会凝结一层水雾，这个时候我们拍摄出来的星空画面就不清晰了。在这种情况下，我们需要把这层水雾去掉，为镜头增加一条除雾带，如图10-12所示。除雾带的原理很简单，就是给镜头加热，让镜头的温度稍微高一点，水雾会因为镜头的温度变高而被蒸发掉。

图 10-12　镜头除雾带

10.2.2 拍中技巧，巧设参数

拍摄星空延时视频与拍摄普通的风光延时视频不同，在参数设置上区别就很大，用一般拍摄风光延时视频的参数是无法拍摄出高质量的星空作品的。本节介绍对焦、ISO和曝光时间等，在拍摄星空延时视频时非常关键的参数的设置方法，大家一定要掌握。

1. 正确的对焦方法

在相机上按Lv键，切换为屏幕取景，然后找到天空中最亮的一颗星星，框选放到最大，然后扭动对焦环，调整到星星最小时就表示合焦，即可对焦成功。对焦之后，实拍一张照片，然后放大看星星有没有虚焦。虚焦的情况下会出现星点肥大等问题，如图10-13所示；正常合焦的情况下，星点是小而清晰的，如图10-14所示。

图10-13　虚焦的星点

图10-14　合焦的星点

在对焦的过程中，我们需要进行多次试拍并查看拍摄的效果，以保证拍摄出来的星星是清晰的。

2. 曝光参数的设置方法

下面我们介绍在拍摄星空延时视频时，光圈、快门、ISO的设置技巧。

① 拍摄格式。建议只拍摄RAW格式的图像，因为它有更大的后期调整空间。

② 设置白平衡。在拍摄星空延时视频的时候，建议将白平衡调为4000K，这是一种冷色调，画面会偏蓝一点，更好看一些。

③ 设置光圈。一般会调为镜头最大的光圈值，比如F/1.4、F/1.8、F/2.8等。将光圈开到最大，这样进光量才大，才能保证ISO的参数偏小，有利于提升画面的质量。

④ 设置快门。为了让星星更亮一点，一般设置的曝光时间是30秒，这是相机除手控快门以外的最长曝光时间。

⑤ 设置ISO。ISO越大，拍摄到的星星就会越多，同时噪点也越多，画质越差。因此，拍摄的时候ISO越低越好。为了让ISO变低，就要将光圈和快门的参数调至最大，保证相机足够的进光量，拍摄到足够多的星星。

这也是为什么拍摄的时候我们要选择尽量大的光圈，就是为了让ISO参数更低一点，画质更好一点，拍摄出来的星空更漂亮一点。

本书为大家推荐一个拍摄星空延时视频经常用的参数组合，就是快门为30秒、光圈为F/2.8、ISO为3200，这个参数组合适合在没有任何光污染的情况下直接使用。如果是在城市里，或者在有光污染的环境下拍摄，那么这3个曝光参数要根据拍摄情况灵活调整，使画面达到最佳效果。

3. 关闭"长时间曝光降噪"功能

在拍摄星空之前，我们需要关闭相机中的"长时间曝光降噪"功能。这个功能是指相机在拍完一张照片之后，根据这张照片的噪点进行自动降噪，如果我们用30秒拍一张星空照片，相机会再用30秒对这张照片进行自动降噪，等于它需要1分钟的时间才能合成一张星空照片。如果我们拍1个小时的星空延时视频，就只能拍到60张照片；如果关闭这个功能，就可以拍120张照片。

另外，相机本身的降噪效果也不好，我们完全可以通过后期处理对画面进行降噪，操作上更方便，效果也会更好。

设置方法很简单，按下相机左上角的MENU按钮，进入"照片拍摄菜单"界面，通过上下方向键选择"长时间曝光降噪"选项，如图10-15所示。按下OK按钮，进入"长时间曝光降噪"界面，选择"关闭"选项，即可关闭"长时间曝光降噪"功能，如图10-16所示。

 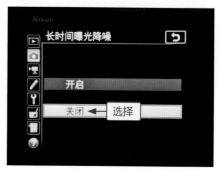

图 10-15　选择"长时间曝光降噪"选项　　　　图 10-16　关闭"长时间曝光降噪"功能

4. 关闭"高 ISO 降噪"功能

在尼康D850相机中，还需要关闭"高ISO降噪"功能，如图10-17所示。它与"长时间曝光降噪"的功能类似，都是通过相机本身来降噪的。

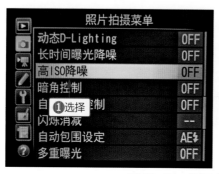 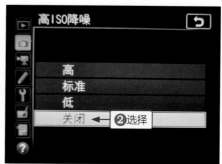

图 10-17　关闭"高ISO降噪"功能

还有一点需要大家注意：在拍摄星空延时视频的时候，不管是机身的防抖功能还是镜头的防抖功能，全部都要关闭。因为我们是把相机架在三脚架或滑轨上面拍摄的，拍摄的画面本身就很稳定，不需要再使用防抖功能。

10.2.3 观察场景，取景构图

本节主要为大家讲解拍摄星空延时视频的方法，画面采用前景＋斜线的构图方式。以树叶为前景，星空占了大部分画面，整个画面给人一种辽阔感；天空中的银河呈斜线状，本身具有斜线构图的特点，使画面具有延伸感，如图10-18所示。

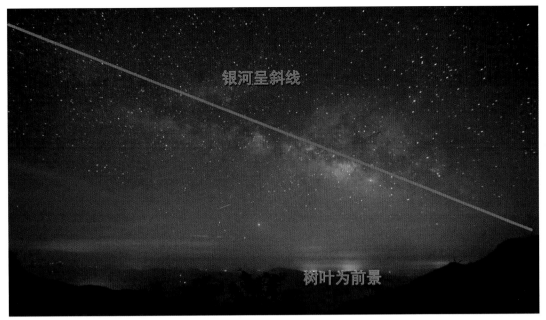

银河呈斜线

树叶为前景

图 10-18　前景＋斜线的构图方式

10.2.4　试拍效果，决定参数

经过试拍，确认这段星空延时作品的ISO为3200、快门为20秒、光圈为F/2.8、拍摄间隔为25秒。下面讲解这些曝光参数的设置方法，具体操作步骤如下。

步骤 01 将拍摄模式设置为M档，按下相机右侧的info按钮，进入相机参数设置界面。拨动相机前置的"主指令"拨盘，将快门参数调整到20秒；拨动相机后置的"副指令"拨盘，将光圈参数调至F/2.8；按住相机顶部的ISO按钮，拨动相机前置的"主指令"拨盘，将ISO参数调至3200，如图10-19所示。

步骤 02 按下相机左上角的MENU按钮，进入"间隔拍摄"界面，在其中设置"间隔时间"为25秒、"间隔×拍摄张数/间隔"为300张，如图10-20所示。

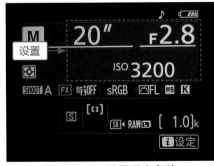

图 10-19　设置曝光参数

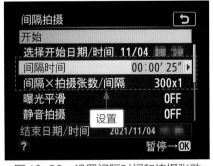

图 10-20　设置间隔时间和拍摄张数

10.2.5 开始实拍，观看成果

完成各项参数的设置后，选择"开始"选项，即可开始实拍星空延时素材。当300张照片拍摄完成后，我们可预览拍摄的延时视频的效果，如图10-21所示。

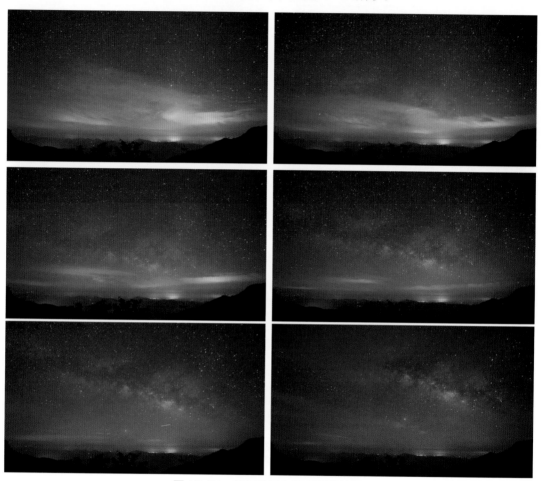

图 10-21 拍摄的星空延时视频效果

10.3 《精彩月食》：月亮延时作品实战拍摄

每个月都有那么一两天，能看到天边挂着一轮又大又圆的月亮，此时我们可以结合地景拍摄延时视频，画面美极了。本节主要介绍月亮延时视频的拍摄技巧，帮助大家拍出满意的作品。

扫码看案例效果

10.3.1 拍前准备，预测方位

拍摄月亮延时视频前，我们需要做一些准备工作，如提前踩点、提前预测月亮升起的方位、了解月亮的运动轨迹等。本节为大家介绍拍摄月亮的相关准备工作。

1. 提前规划时间和踩点

想拍摄出一幅满意的月亮作品，就不能错过月圆的时间。大家可以借助巧摄App查看月亮每天的形态，是一枚弯月，还是一枚圆月。图10-22是巧摄App中的"日历"功能，在该界面中可以查看月亮的形态。

图10-22 查看月亮的形态

拍摄月亮延时视频最好选择在满月天出行，这个时候的月亮又大又圆，拍出来特别美。拍摄前我们需要提前踩点，找好拍摄的机位，这样当月亮升起时就可以直接打开相机或手机拍摄了。

2. 预测月亮升起的方位

接下来，我们需要预测月亮升起的方位。在巧摄App中，可以查看月亮升起的方位，掌握月亮整个晚上的运动轨迹，清楚月亮的运动方向便于我们提前构图和取景。

步骤 01 在巧摄App中，打开虚拟现实取景框，点击右上角的◉按钮，如图10-23所示。

步骤 02 打开方向传感器，将手机竖屏显示，即可实时查看虚拟现实取景框中的月亮方位，如图10-24所示。

步骤 03 点击"焦距"参数，选择"焦距"为14mm，表示镜头焦距，如图10-25所示。

图 10-23　点击相应按钮

图 10-24　查看月亮的方位

图 10-25　设置镜头的焦距

步骤 04 以14mm的焦距查看月亮的实时方位和取景效果，向左或向右旋转身体，可以查看月亮每小时的运动轨迹，取景框中蓝色的线条代表月亮的轨迹，如图10-26所示。

图 10-26　查看月亮的运动轨迹

10.3.2 巧用前景，准备镜头

在拍摄月亮延时视频时，我们需要掌握一些技巧，使延时画面更加吸引观众的眼球。

1. 利用前景丰富画面

拍摄前，需要找好前景，利用前景丰富画面。例如，利用灯火阑珊的建筑灯光作为前景来丰富画面，会更加吸引观众的眼球，如图10-27所示。

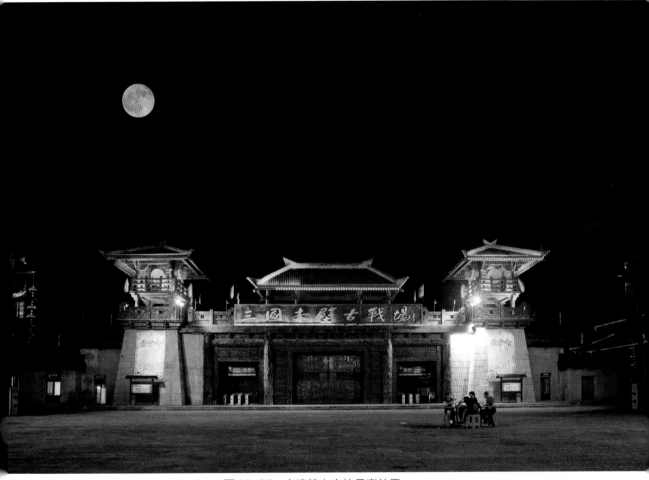

图 10-27　古建筑上空的月亮效果

2. 准备一个长焦镜头

要想拍出大月亮的效果，摄影人员最好能够准备一个长焦镜头。长焦的焦距需达到800mm～1200mm，只有800mm以上的焦距，才能拍出月亮的细节和纹理效果。图10-28是使用800mm的焦距拍摄的月亮效果，月亮中的纹理清晰可见。

如果摄影人员只有70mm～200mm的长焦镜头，也可以购买一个2.0增倍镜，将增倍镜架在长焦镜头上。例如，100mm～400mm的镜头用了增倍镜后，就变成了200mm～800mm。

图 10-28　使用800mm的焦距拍摄的月亮效果

10.3.3　观察场景，取景构图

本节案例主要为大家讲解拍摄月亮延时视频的方法。画面采用中心构图的方式，将月亮主体放在画面的正中心位置，使主体突出，如图10-29所示。

图 10-29　中心构图方式

10.3.4 试拍效果，调整参数

经过试拍，确定这段月亮延时视频的ISO为500、快门为1/640、光圈为F/4.5、拍摄间隔为10秒、拍摄张数为300张。拍摄间隔因为要考虑月食从初亏到食甚变化的总时间，所以算下来间隔时间需要10秒。下面讲解这些曝光参数的设置方法，具体操作步骤如下。

步骤 01 将拍摄模式设置为M档，按下相机右侧的info按钮，进入相机参数设置界面。拨动相机前置的"主指令"拨盘，将快门参数调至1/640秒；拨动相机后置的"副指令"拨盘，将光圈参数调至F/4.5；按住相机顶部的ISO按钮，拨动相机前置的"主指令"拨盘，将ISO参数调至500，如图10-30所示。

图 10-30　设置相关参数

步骤 02 按下相机左上角的MENU按钮，进入"间隔拍摄"界面，在其中设置"间隔时间"为10秒、"间隔×拍摄张数/间隔"为300张，如图10-31所示。

图 10-31　设置间隔时间和拍摄张数

10.3.5 开始实拍，观看成果

完成各项参数的设置后，选择"开始"选项，即可开始实拍月亮延时素材。当300张照片拍摄完成后，我们可预览拍摄的月亮延时视频的效果，如图10-32所示。

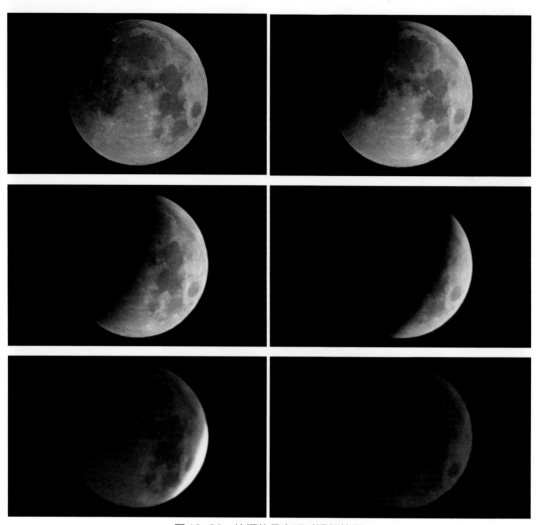

图 10-32　拍摄的月亮延时视频效果

后期篇

第11章

使用PS制作
延时视频：
《立交桥车轨》

Photoshop(简称PS)是一款优秀的图像处理软件，功能十分强大。我们可以将拍摄的延时序列照片导入PS中，合成为延时视频，操作十分简单、方便。本章以《立交桥车轨》延时视频案例，为大家详细介绍使用PS制作延时视频的方法。

在学习使用Photoshop制作延时视频之前，先带领大家预览视频的整体画面效果，如图11-1所示。

图 11-1 《立交桥车轨》延时视频效果

11.1 对照片进行批量调色

制作视频前，需要使用ACR对照片进行批量调色。ACR全称Adobe Camera Raw，专门用于处理RAW格式的素材。下面介绍在ACR中对照片进行调色并导出JPG格式的操作方法。

步骤 01 启动Photoshop应用程序，进入工作界面，如图11-2所示。

图11-2　进入Photoshop工作界面

步骤 02 在电脑中打开拍摄的延时照片文件夹，按Ctrl＋A键，全选300张NEF格式的照片，如图11-3所示。

图11-3　全选照片

步骤 03 将照片拖曳至Photoshop工作界面，弹出Camera Raw窗口，如图11-4所示。

步骤 04 ❶在界面右侧单击"镜头校正"按钮，进入相应界面；❷在"配置文件"选项卡中，选中"删除色差"和"启用配置文件校正"复选框，如图11-5所示。这一步操作的目的主要是调整颜色校正镜头的畸变，使画面恢复正常。

图 11-4　弹出Camera Raw窗口

图 11-5　设置镜头校正

步骤 05 在界面右侧单击"基本"按钮💽，进入"基本"面板，设置"色温"为5650、"色调"为-1、"曝光"为3、"对比度"为20、"高光"为-74、"阴影"为57、"白色"为-6、"黑色"为-7、"清晰度"为17、"去除薄雾"为9、"自然饱和度"为3，初步调整画面的色彩，如图11-6所示。

步骤 06 ❶在界面右侧单击"HSL调整"按钮🔲，进入"HSL调整"面板；❷在"饱和度"选项卡中，设置"红色"为15、"橙色"为15、"洋红"为15；❸在"明亮度"选项卡中，设置"红色"为10、"橙色"为15、"黄色"为5，增强画面的饱和度和明亮度，如图11-7所示。

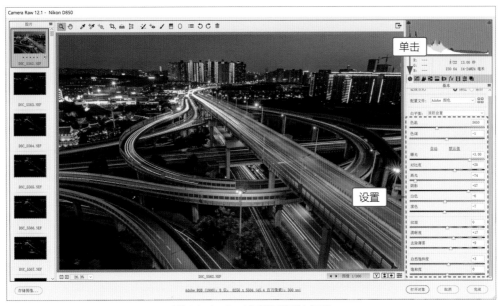

图11-6　初步调整画面的色彩

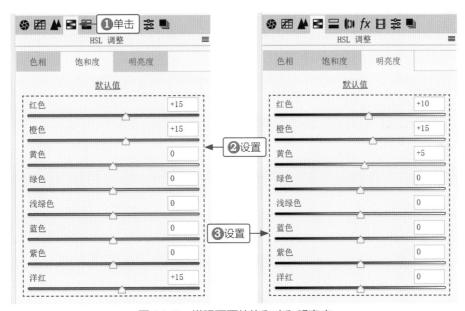

图11-7　增强画面的饱和度和明亮度

步骤 07 在Camera Raw界面的左上角位置，选择第1张照片，单击鼠标右键，在弹出的快捷菜单中，选择"全选"命令，如图11-8所示。

步骤 08 全选照片，再次单击鼠标右键，在弹出的快捷菜单中选择"同步设置"命令，如图11-9所示。

步骤 09 在弹出的"同步"对话框中，单击"子集"右侧的下拉按钮，❶在列表框中选择"全部"选项，下面显示了所有同步的参数；❷单击"确定"按钮，如图11-10所示。

步骤 10 执行操作后，Camera Raw开始对所有RAW格式的照片进行同步操作，待照片文件全部同步处理完成后，单击左下角的"存储图像"按钮，如图11-11所示。

图 11-8 选择"全选"命令

图 11-9 选择"同步设置"命令

图 11-10 同步全部参数

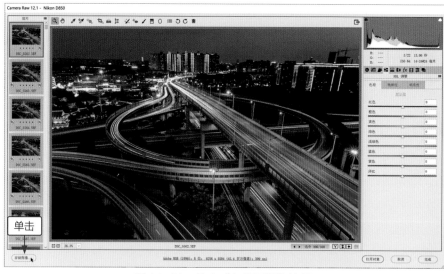

图 11-11 单击"存储图像"按钮

步骤 11 在弹出的"存储选项"对话框中，❶"目标"选项区中可以设置图像的存储位置；❷在"格式"列表框中选择JPEG选项，表示导出JPG格式的照片；❸在"色彩空间"选项区中设置"色彩空间"为sRGB IEC61966-2.1，如图11-12所示。

步骤 12 单击"选择文件夹"按钮，在弹出的"选择目标文件夹"对话框中，❶设置照片的存储位置；❷单击"选择"按钮，如图11-13所示。

图11-12 设置图像存储参数

图11-13 选择目标文件夹

步骤 13 返回"存储选项"对话框，其中显示了刚设置的保存位置，设置完成单击右侧的"存储"按钮，开始批量导出JPG照片，界面左下角显示了照片导出的剩余数量，导出完成后单击"完成"按钮，如图11-14所示。

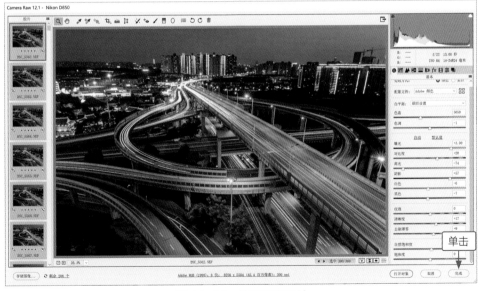

图11-14 批量导出照片

11.2 创建图片序列合成视频

将延时原片素材批量调色并导出后，接下来需要在Photoshop中合成图片序列，制作成延时视频，具体操作步骤如下。

步骤 01 在Photoshop界面中，单击"文件"菜单中的"打开"命令，弹出"打开"对话框，❶选择一张照片素材；❷选中"图像序列"复选框；❸单击"打开"按钮，如图11-15所示。

步骤 02 在弹出的"帧速率"对话框中，设置"帧速率"为24fps，如图11-16所示。

图 11-15 打开照片素材　　　　　　　　　　图 11-16 设置帧速率

步骤 03 单击"确定"按钮，即可将照片以图像序列的形式导入Photoshop中。单击"窗口"菜单中的"时间轴"命令，打开"时间轴"面板，在其中可以查看创建的序列文件，如图11-17所示。

图 11-17 查看创建的序列文件

步骤 04 单击"播放"按钮 ▶，可以预览延时视频画面效果，如图11-18所示。

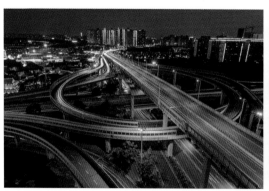
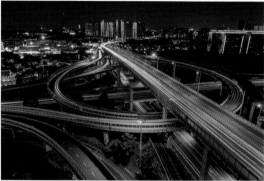

图 11-18 预览延时视频画面效果

步骤 05 在"时间轴"面板中，单击视频文件右侧的▶按钮，如图11-19所示。

步骤 06 在弹出的"视频"面板中，设置"持续时间"为10秒，如图11-20所示。

图 11-19　单击视频文件右侧按钮　　　　图 11-20　设置视频的持续时间

步骤 07 设置完成后，在"时间轴"面板中查看更改后的视频时长，如图11-21所示。

图 11-21　查看更改后的视频时长

11.3　添加背景音乐与水印效果

扫码看教学视频

合成视频效果后，为视频添加背景音乐与水印效果，具体操作步骤如下。

步骤 01 在"时间轴"面板中，将时间线移至0:00:00:00的位置，如图11-22所示。

图 11-22　将时间线移至开始位置

步骤 02 ❶单击"音轨"右侧的♫按钮；❷在弹出的列表框中，选择"添加音频"选项，如图11-23所示。

步骤 03 在弹出的"打开"对话框中，❶选择需要导入的背景音乐素材；❷单击"打开"按钮，如图11-24所示。

步骤 04 执行操作后，即可将音乐素材导入音频轨道，如图11-25所示。单击播放按钮▶，可以试听背景音乐的效果。

图 11-23　选择"添加音频"选项　　　　　图 11-24　选择背景音乐素材

图 11-25　导入音乐素材

步骤 05　❶单击"视频组 1"右侧的 按钮；❷在弹出的列表框中，选择"新建视频组"选项，如图11-26所示。

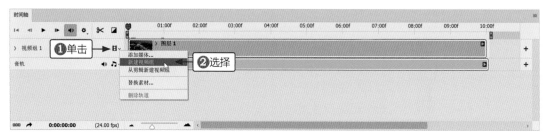

图 11-26　选择"新建视频组"选项

步骤 06　执行操作后，即可新建"视频组2"，❶单击"视频组2"右侧的 按钮；❷在弹出的列表框中，选择"添加媒体"选项，如图11-27所示。

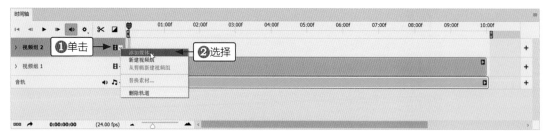

图 11-27　选择"添加媒体"选项

步骤 07　执行操作后，弹出"打开"对话框，❶选择需要导入的水印素材；❷单击"打开"

按钮，如图11-28所示。

步骤 08 执行操作后，即可将水印素材导入"视频组2"轨道中，如图11-29所示。

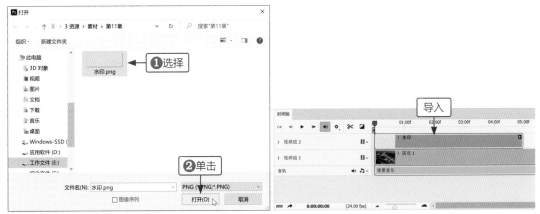

图 11-28 选择水印素材　　　　图 11-29 导入水印素材

步骤 09 将鼠标移至"水印"图层的右侧末端位置，待鼠标指针呈┼时，单击鼠标左键并向右侧拖曳，与"视频组1"素材末端对齐，调整"水印"图层的区间长度；用同样的方法将"背景音乐"素材的区间长度也进行适当调整，如图11-30所示。

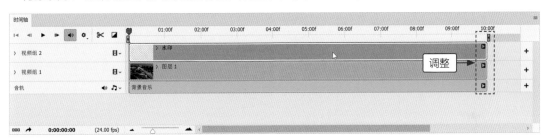

图 11-30 手动调整素材的区间长度

步骤 10 在上方图像窗口中，可以预览添加的水印效果，如图11-31所示。

步骤 11 使用移动工具，将水印素材移至视频左下角的位置，如图11-32所示。

图 11-31 预览添加的水印效果　　　　图 11-32 移动水印至视频左下角

步骤 12 在"图层"面板中，设置"水印"图层的"不透明度"为30%，如图11-33所示。

步骤 13 执行操作后，即可更改水印素材的不透明度，效果如图11-34所示。

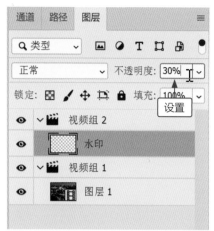

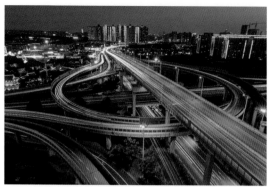

图 11-33　设置"不透明度"参数　　　　图 11-34　更改水印素材的不透明度

步骤 14 单击"播放"按钮 ▶，预览制作完成的延时视频效果，如图11-35所示。

图 11-35　预览制作完成的延时视频效果

11.4　导出制作完成的视频

延时视频制作完成后，可以将视频导出为MP4格式，具体操作步骤如下。

步骤 01 单击"文件"打开菜单，选择"导出"菜单下的"渲染视频"命令，如图11-36所示。

扫码看教学视频

步骤 02 在弹出的"渲染视频"对话框中，❶设置视频的名称、导出位置、导出格式和视频大小等；❷单击"渲染"按钮，如图11-37所示。

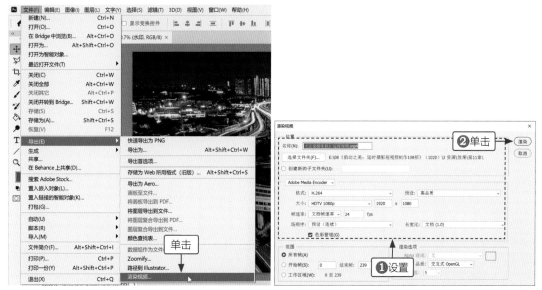

图 11-36　选择"渲染视频"命令　　　　图 11-37　设置渲染视频参数

步骤 03 执行操作后，弹出"进程"对话框，显示视频导出进度，如图11-38所示。待视频导出完成后，即完成后期制作。

图 11-38　导出视频

第12章

使用剪映制作
延时视频：
《高架桥夜景》

剪映是一款全能易用的视频剪辑软件，具有强大的剪辑功能，剪映可以制作延时视频，支持视频的变速调整，有多样的滤镜和特效。本章主要介绍使用剪映制作延时视频的方法。

在学习使用剪映制作延时视频之前，先带领大家预览视频的整体画面效果，如图12-1所示。

图12-1 《高架桥夜景》延时视频

12.1 将照片合成延时视频

在剪映中导入延时照片素材，对素材进行合成操作，然后导出这些素材，把照片变成视频，具体操作步骤如下。

步骤 01 打开剪映电脑版软件，进入剪映主界面，单击"开始创作"按钮，如图12-2所示。

步骤 02 进入剪映工作界面，在电脑的相应文件夹中全选125张延时照片素材，如图12-3所示。

图12-2 单击"开始创作"按钮　　　　图12-3 全选延时照片素材

步骤 03 将所有照片素材拖曳至剪映工作界面的"本地"面板中，然后全选"本地"面板中的照片素材，如图12-4所示。

步骤 04 单击第一个素材右下角的 ⊕ 按钮，如图12-5所示。

图12-4 全选照片素材　　　　图12-5 单击第一个素材右下角的相应按钮

步骤 05 执行操作后，即可将125张照片素材导入视频轨道中，如图12-6所示。

图12-6 导入照片素材到视频轨道

步骤 06 在剪映工作界面的右上角位置，单击"导出"按钮，如图12-7所示。

步骤 **07** 在弹出的"导出"对话框中，❶设置"作品名称"为"高架桥夜景"；❷单击"导出至"右侧的▢按钮，如图12-8所示。

图 12-7 单击"导出"按钮

图 12-8 设置作品名称并导出

步骤 **08** 在弹出的"请选择导出路径"对话框中，❶设置视频的保存路径；❷单击"选择文件夹"按钮，如图12-9所示。

步骤 **09** ❶设置"帧率"为24fps；❷单击"导出"按钮，如图12-10所示。

图 12-9 选择保存视频的文件夹

图 12-10 设置帧率并导出视频

步骤 **10** 执行操作后，即可开始导出延时视频。导出完成后，单击"关闭"按钮，完成延时视频的导出操作，如图12-11所示。

图 12-11 完成延时视频导出操作

12.2 更改延时视频的区间长度

导出的延时视频可能存在不符合时长标准的问题，这就需要对导出的视频重新设置时长。下面介绍在剪映中设置视频时长的操作方法。

步骤 01 在剪映中新建一个项目文件，将上一节导出的视频导入"本地"面板中，单击视频素材右下角的 ⊕ 按钮，如图12-12所示。

步骤 02 将视频素材添加至视频轨道中，如图12-13所示。

图 12-12　导入视频素材

图 12-13　将素材添加至视频轨道

步骤 03 ❶在工作界面右上角的面板区域，单击"变速"按钮；❷设置"自定时长"为10.0s，如图12-14所示。

步骤 04 操作完成后，即可将6分15秒的视频变成10秒，完成延时视频区间长度的设置，如图12-15所示。

图 12-14　设置自定时长

图 12-15　查看更改时长后的视频

12.3 添加延时视频的背景音乐

为视频添加合适的背景音乐，能让延时视频如虎添翼。合适的背景音乐能够配合视频主题烘托气氛，使画面更加吸引观众。下面介绍添加背景音乐的操

作方法。

步骤 01 在"菜单"面板中，单击"音频"按钮 🎵，切换至"音频"面板，如图12-16所示。

步骤 02 在左侧列表框中单击VLOG标签，切换至VLOG选项卡，如图12-17所示。

图12-16 切换至"音频"面板

图12-17 切换至VLOG选项卡

步骤 03 下载一首适合的音乐，单击音乐素材右下角的 ⊕ 按钮，如图12-18所示。

步骤 04 执行操作后，即可添加音乐素材，如图12-19所示。

图12-18 下载并选择音乐

图12-19 添加音乐素材

步骤 05 在时间线面板中，拖曳时间指示器至00:00:00:10的位置，如图12-20所示。

步骤 06 单击界面上方的"分割"按钮 ✂，如图12-21所示。

图12-20 拖曳时间指示器

图12-21 单击"分割"按钮

步骤 07 执行操作后，即可将音乐素材分割为两段，选择后段的音频素材，如图12-22
所示。

步骤 08 按Delete键，对素材进行删除操作，如图12-23所示。

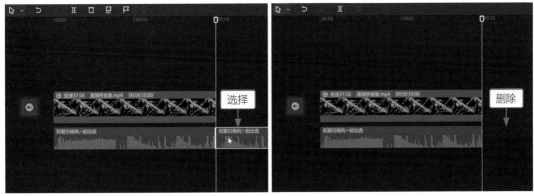

图12-22　选择后段的音频素材　　　　　图12-23　对素材进行删除操作

步骤 09 选择剪辑后的音乐素材，在"基本"面板中设置"淡入时长"为0.6s，设置音乐的
淡入特效，如图12-24所示。

步骤 10 设置"淡出时长"为0.9s，设置音乐的淡出特效，如图12-25所示。

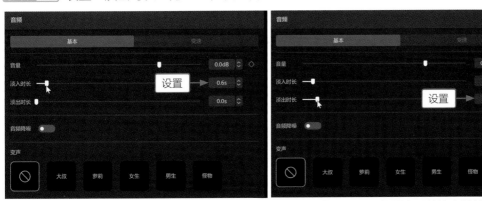

图12-24　设置音乐的淡入特效　　　　　图12-25　设置音乐的淡出特效

步骤 11 单击"播放器"面板中的"播放"按钮▶，预览延时视频的画面，并试听背景音
乐，如图12-26所示。

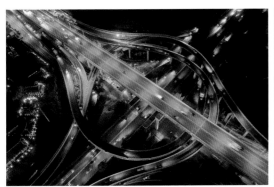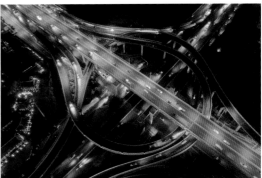

图12-26　预览延时视频的画面并试听背景音乐

图 12-26　预览延时视频的画面并试听背景音乐(续)

12.4　制作缩放特效并导出视频

扫码看教学视频

视频的缩放特效可以使延时画面更具吸引力，下面介绍制作缩放特效的操作方法。

步骤 01 ❶将时间指示器拖曳至开始位置；❷选择视频素材，如图12-27所示。

步骤 02 在"基础"选项卡中，单击"缩放"右侧的"添加关键帧"按钮，在起始位置添加一个关键帧，如图12-28所示。

图 12-27　选择视频素材　　　　　图 12-28　添加关键帧

步骤 03 将时间指示器拖曳至结束位置，如图12-29所示。

步骤 04 在"基础"选项卡中，设置"缩放"为117%，如图12-30所示。

步骤 05 此时，视频结束位置会自动添加第二个关键帧，如图12-31所示。

步骤 06 在剪映工作界面，单击"导出"按钮，如图12-32所示。

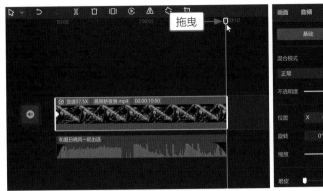

图 12-29　拖曳时间指示器至结束位置

图 12-30　设置缩放数值

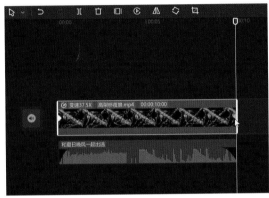

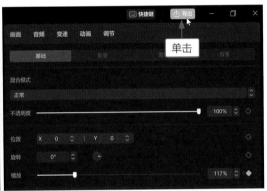

图 12-31　自动添加第二个关键帧

图 12-32　单击"导出"按钮

步骤 07　在弹出的"导出"对话框中，❶设置"作品名称"为"《高架桥夜景》延时视频"；❷单击"导出"按钮，如图12-33所示。

步骤 08　执行操作后，即可开始导出延时视频。导出完成后，单击"关闭"按钮，完成延时视频的导出操作，如图12-34所示。

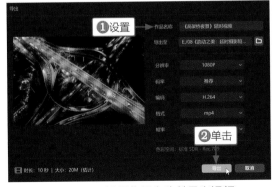

图 12-33　设置作品名称并导出视频

图 12-34　完成延时视频导出操作

第13章

使用PR制作
延时视频:
《城市建筑》

Premiere(简称PR)是一款专业的视频后期处理软件，具有较好的兼容性，可以与Adobe公司推出的其他软件相互协作。目前，这款软件被广泛应用于广告制作和电视节目制作中。本章主要介绍使用PR制作延时作品的方法。

在学习使用Premiere制作延时视频之前，先带领大家预览视频的整体画面效果，如图13-1所示。

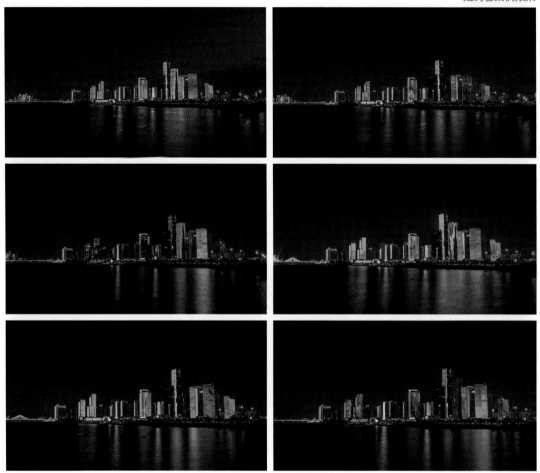

图 13-1 《城市建筑》延时视频

13.1 对照片进行调色

制作视频前，需要先使用Lightroom对照片进行调色。Lightroom是一款专业的后期处理软件，拥有强大的调色功能。本节介绍在Lightroom软件中对RAW序列照片进行调色的操作方法。

步骤 01 打开Lightroom工作界面，单击左下角的"导入"按钮，如图13-2所示。

步骤 02 打开相应界面，在左侧窗格中选择磁盘，❶在磁盘下选择需要导入RAW照片的文件夹，此时照片缩略图显示在中间窗格中；❷单击右下角的"导入"按钮，如图13-3所示。

图13-2　单击"导入"按钮

图13-3　导入RAW照片

专家
提醒

　　Photoshop中的Camera Raw插件只能对RAW格式的照片进行批量调色，不能处理JPG格式的照片。但在Lightroom软件中，不仅可以对RAW格式的序列照片进行调色，还可以对JPG格式的序列照片进行调色。所以，如果用户拍摄的是JPG格式的序列照片，就只能用Lightroom软件进行批量调色处理。

步骤 **03** 将RAW照片导入Lightroom工作界面中，❶选择第1张照片；❷单击上方的"修改照片"标签，如图13-4所示。

图13-4 选择要修改的照片

步骤 **04** 进入"修改照片"界面，在右侧窗格中展开"镜头校正"面板，选中"删除色差"和"启用配置文件校正"复选框，校正镜头的畸变，如图13-5所示。

图13-5 校正镜头畸变

步骤 **05** 展开"基本"面板，设置"色温"为7450、"色调"为-13、"曝光度"为0.66、"对比度"为9、"高光"为-44、"阴影"为45、"白色色阶"为3、"黑色色阶"为-3、"清晰度"为23、"去朦胧"为15、"鲜艳度"为15、"饱和度"为-4，初步调整照片的色彩与色调，如图13-6所示。

图 13-6　初步调整照片的色彩与色调

步骤 06 展开"细节"面板，在"锐化"选项区中设置"数量"为40，在"噪点消除"选项区中设置"明亮度"为40，消除画面噪点，使画质更好一些，如图13-7所示。

图 13-7　设置各参数使画质更好

步骤 07 第1张照片处理完成后，接下来我们用这张照片来同步设置其他的照片，对RAW照片进行批量调色处理。在界面上方单击"图库"标签，进入"图库"界面，❶按Ctrl＋A组合键全选照片；❷单击右侧的"同步设置"按钮，如图13-8所示。

步骤 08 在弹出的"同步设置"对话框中，❶单击左下角的"全选"按钮，全选所有参数设置；❷单击右下角的"同步"按钮，对所有的照片进行同步设置，如图13-9所示。

步骤 09 批量处理完成后，在照片缩略图上单击鼠标右键，在弹出的快捷菜单中，选择"导出"选项下的"导出"命令，如图13-10所示。

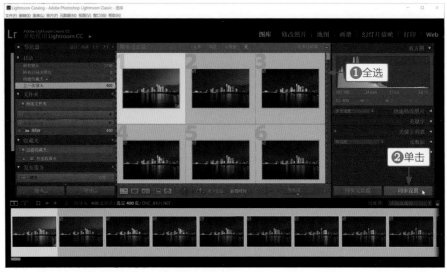

图 13-8 全选照片并单击"同步设置"按钮

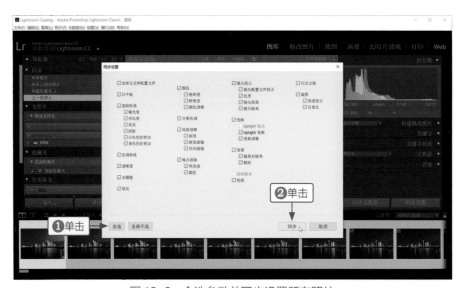

图 13-9 全选参数并同步设置所有照片

图 13-10 选择"导出"命令

步骤 10 弹出"导出400个文件"对话框，在"导出位置"选项区中单击"选择"按钮，如图13-11所示。在弹出的"选择文件夹"对话框中，可以更改RAW照片的导出位置。

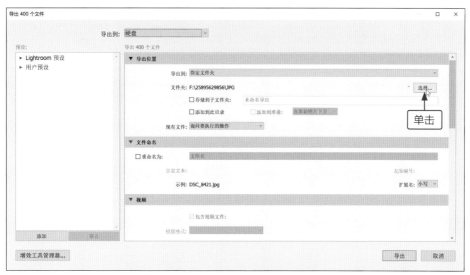

图 13-11 单击"选择"按钮

步骤 11 在"导出400个文件"对话框中，向下滚动页面，❶在"文件设置"选项区中，设置"图像格式"为JPEG、"色彩空间"为sRGB；❷单击右下角的"导出"按钮，如图13-12所示。

图 13-12 设置文件并导出

步骤 12 开始导出400个文件，界面左上角显示了照片导出的进度条，如图13-13所示。这一步操作需要一段时间，导出的速度会比较慢。

步骤 13 导出完成后，在电脑的文件夹中可以查看导出的JPG格式照片效果，如图13-14所示。

图 13-13　导出照片

图 13-14　查看导出的JPG格式照片效果

13.2　创建序列合成延时视频

扫码看教学视频

当我们在Lightroom中调色并批量导出照片后，接下来需要在Premiere中创建序列，将照片做成视频，下面介绍具体的操作方法。

步骤 01 启动Premiere应用程序，进入"主页"界面，单击左侧的"新建项目"按钮，如图13-15所示。

图13-15 单击"新建项目"按钮

步骤 **02** 在弹出的"新建项目"对话框中，❶设置项目的名称和保存位置；❷单击"确定"按钮，如图13-16所示。

步骤 **03** 进入Premiere工作界面，单击"文件"菜单，选择"新建"选项后的"序列"命令，如图13-17所示。

图13-16 设置项目参数和保存位置

图13-17 选择"序列"命令

步骤 **04** 在弹出的"新建序列"对话框中，❶设置"编辑模式"为"自定义"、"时基"为"25.00帧/秒"、"帧大小"为3840×2160、"像素长宽比"为"方形像素(1.0)"、"场"为"无场(逐行扫描)"、"显示格式"为"25 fps时间码"；❷设置完成，单击"确定"按钮，如图13-18所示。

步骤 **05** 执行操作后，即可新建一个序列文件。在"项目"面板的空白位置上，单击鼠标右键，在弹出的快捷菜单中，选择"导入"命令，如图13-19所示。

图 13-18　设置序列参数

图 13-19　选择"导入"命令

步骤 06　弹出"导入"对话框,在其中找到上一节中导出的照片文件夹,❶选择第1张照片;❷选中左下角的"图像序列"复选框;❸单击"打开"按钮,即可以序列的方式导入照片素材,如图13-20所示。

步骤 07　完成上述操作,在"项目"面板中可以查看导入的照片序列效果,如图13-21所示。

图 13-20　以序列方式导入照片素材

图 13-21　查看导入的照片序列效果

步骤 08　将导入的照片序列拖曳至时间轴面板的V1轨道中,此时会弹出信息提示框,提示剪辑与序列设置不匹配,单击"保持现有设置"按钮,如图13-22所示。

图 13-22　单击"保持现有设置"按钮

步骤 09 此时，即可将序列素材拖曳至V1轨道中，如图13-23所示。

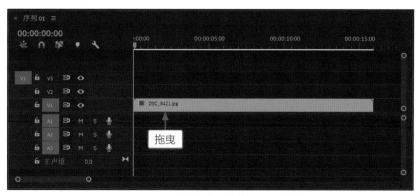

图13-23　拖曳序列素材至V1轨道

步骤 10 在节目监视器中可以查看序列的画面效果，如图13-24所示。我们可以看到素材画面被放大了，这是因为素材的尺寸过大，节目监视器无法完整显示。

步骤 11 为了画面能够显示完整，需要调小素材的尺寸。打开"效果控件"面板，单击"缩放"选项右侧的数值，如图13-25所示。

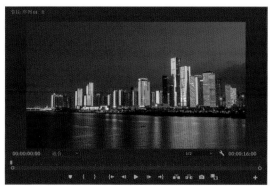

图13-24　查看序列的画面效果

图13-25　单击"缩放"选项数值

步骤 12 将数值更改为64.0，按Enter键确认，如图13-26所示。

步骤 13 素材尺寸缩小后，在节目监视器中可以查看完整的素材画面，如图13-27所示。我们看到的这个效果就是输出后的视频画面尺寸。

图13-26　更改数值

图13-27　查看完整的素材画面

步骤 14 在节目监视器下方单击"播放"按钮，预览制作的延时视频，如图13-28所示。

图 13-28　预览制作的延时视频

13.3　制作视频画面的缩放运动效果

扫码看教学视频

有时候拍摄的固定延时画面缺少了一点动感效果，此时可以在Premiere中给画面添加缩放运动效果，使画面更具动感，提高画面的视觉效果。下面介绍为延时视频添加缩放运动效果的方法，具体操作步骤如下。

步骤 01 在时间轴面板中，向左拖曳时间指示器至素材开始的位置，如图13-29所示。

步骤 02 在"效果控件"面板中，单击"缩放"前面的"切换关键帧"按钮 ，在时间指示器的位置添加一个动画关键帧，如图13-30所示。

图 13-29　拖曳时间指示器至素材开始位置　　　　　图 13-30　添加动画关键帧

步骤 03 在时间轴面板中，向右拖曳时间指示器至素材结束的位置，如图13-31所示。

图 13-31　拖曳时间指示器至素材结束位置

步骤 04 在"效果控件"面板中，设置"缩放"参数为85.0，此时系统会自动在时间指示器的位置添加第二个关键帧，如图13-32所示。

图 13-32　设置"缩放"参数

步骤 05 缩放动画制作完成后，单击节目监视器中的"播放"按钮▶，预览延时视频的画面缩放运动效果，如图13-33所示。

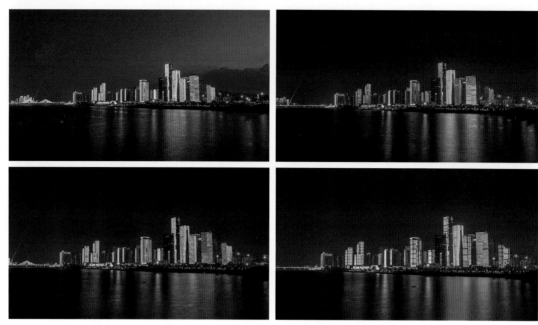

图 13-33　预览延时视频的画面缩放运动效果

13.4　为延时视频添加背景音乐

在视频中添加背景音乐可以丰富观众的听觉感受，在补充和丰富画面的同时，调动观众的情绪。下面介绍为延时视频添加背景音乐的操作方法。

步骤 01　在"项目"面板中，导入一段背景音乐素材，然后选择该素材，如图13-34所示。

步骤 02　拖曳音乐素材至时间轴面板的A1轨道中，如图13-35所示。从图中我们可以看出音乐素材的区间需要进行调整，使其与V1轨道中的视频长度对齐。

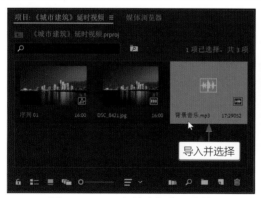

图 13-34　导入并选择音乐素材

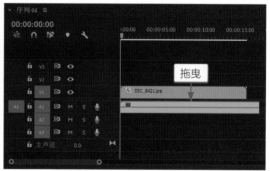

图 13-35　将音乐添加至A1轨道

步骤 03　将鼠标拖曳至音乐素材的结尾处，此时鼠标指针呈█形状，单击鼠标左键并向左拖曳，即可调整音乐素材的区间长度，如图13-36所示。

步骤 04 为音乐添加淡出效果，使音乐在结束时没有那种突然停止的感觉。在时间轴面板中，将时间指示器拖曳至00:00:13:19的位置处，如图13-37所示。

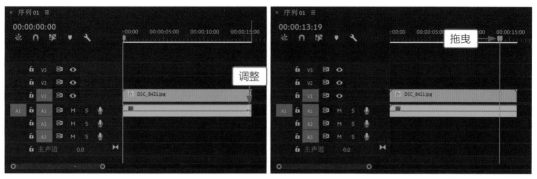

图 13-36　调整音乐素材的区间长度　　　　图 13-37　拖曳时间指示器的位置

步骤 05 选择音乐素材，在"效果控件"面板中，单击"级别"右侧的"添加/移除关键帧"按钮❖，在时间线的位置添加一个关键帧，如图13-38所示。

步骤 06 将时间线拖曳至结尾位置，❶再次单击"级别"右侧的"添加/移除关键帧"按钮，再次添加一个关键帧；❷将"级别"参数设置为-20.0 dB，表示降低音量，如图13-39所示。

图 13-38　添加关键帧　　　　图 13-39　再次添加关键帧并设置参数

步骤 07 在菜单栏中单击"文件"菜单，选择"导出"选项后的"媒体"命令，如图13-40所示。

图 13-40　选择"媒体"命令

步骤 08 在弹出的"导出设置"对话框中，设置视频的名称，这里单击"输出名称"右侧的"序列01.mp4"文字链接，如图13-41所示。

图13-41　单击文字链接

步骤 09 弹出"另存为"对话框，❶设置延时视频的文件名与保存类型；❷单击"保存"按钮，如图13-42所示。

图13-42　设置文件名和类型并保存

步骤 10 返回"导出设置"对话框，即可查看更改后的视频名称，如图13-43所示。

图13-43　查看更改后的视频名称

步骤 11 在下方的"设置"选项卡中，可以设置视频的输出选项，确认无误后，单击"导出"按钮，即可开始导出延时视频文件，如图13-44所示。

图 13-44　导出延时视频文件

第14章

使用FCP制作延时视频：《星河耿耿》

Final Cut Pro(简称FCP)是一款专业的视频非线性编辑软件，可以对视频、图像和音频等多种素材进行加工处理，制作出令人满意的影视效果。本章主要讲解使用Final Cut Pro软件制作延时视频的方法，希望读者熟练掌握。

使用Final Cut Pro制作延时视频之前，先带领大家预览视频的整体画面效果，如图14-1所示。

图14-1　《星河耿耿》延时视频

14.1　导入延时视频素材

在制作星空延时视频之前，需要先导入媒体素材文件。本节介绍通过"新建项目"命令导入星空延时素材的操作方法。

步骤 01 打开Final Cut Pro X工作界面，在左上角的窗格中单击鼠标右键，在弹出的快捷菜单中选择"新建项目"命令，如图14-2所示。

步骤 02 在弹出的对话框中，❶设置项目名称；❷单击"好"按钮，如图14-3所示。

图 14-2 选择"新建项目"命令

图 14-3 设置项目名称

步骤 03 新建一个项目文件，在左上角的"媒体"窗格中，单击鼠标右键，在弹出的快捷菜单中选择"导入媒体"命令，如图14-4所示。

步骤 04 打开"媒体导入"对话框，❶选择JPG延时原片文件(素材/第14章/星空延时)；❷单击"导入所选项"按钮，如图14-5所示。

图 14-4 选择"导入媒体"命令

图 14-5 导入原片文件

步骤 05 执行操作后，即可将JPG延时原片导入媒体素材库中，如图14-6所示。

步骤 06 在窗格中选择刚才导入的所有媒体文件，单击鼠标右键，在弹出的快捷菜单中选择"新建复合片段"命令，如图14-7所示。

步骤 07 在弹出的对话框中，❶设置"复合片段名称"为"星空延时"；❷单击"好"按钮，如图14-8所示。

步骤 08 执行操作后，即可将导入的原片创建成复合片段，如图14-9所示。

步骤 09 将创建的复合片段拖曳至下方的"时间线"面板中，显示一整条复合片段，如图14-10所示。

图 14-6　将原片导入媒体素材库

图 14-7　选择"新建复合片段"命令

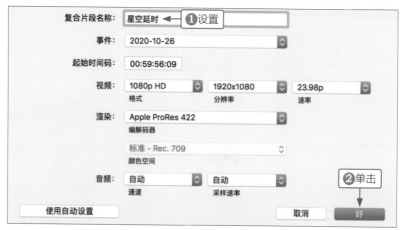

图 14-8　设置复合片段名称

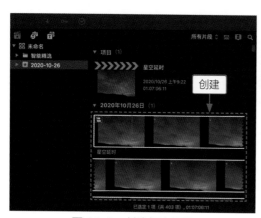

图 14-9　创建复合片段

图 14-10　拖曳复合片段至"时间线"面板

步骤 10　单击"选取片段重新定时选项"按钮，在弹出的列表框中选择"自定"选项，如图14-11所示。

步骤 11　在弹出的"自定速度"对话框中，选中"时间长度"单选按钮，设置时长为14秒，

如图14-12所示，按Enter键确认操作。

图 14-11　选择"自定"选项　　　　　图 14-12　设置时间长度

步骤 12　执行操作后，即可将视频复合片段的播放时间修改为14秒，如图14-13所示。

步骤 13　在监视器中预览制作的星空延时视频效果，如图14-14所示。

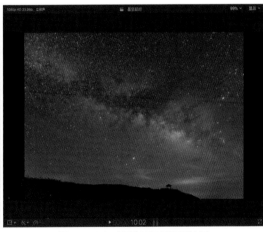

图 14-13　修改播放时间　　　　　图 14-14　预览延时视频效果

　延时视频是由几百张照片合成的，如果不设置播放时间的话，预览的时间就会比较长，也达不到延时的效果。因此，为了保证视频的最佳效果，播放时间通常设置在20秒以内。

14.2　制作延时视频字幕效果

星空延时是以图片预览为主的视频，因此用户需要准备好星空的图片素材，并为制作完成后的视频添加相应的字幕。下面介绍制作星空延时字幕效果的操作方法。

扫码看教学视频

步骤 01　在"时间线"面板中，移动时间指示器至00:00:02:00的位置，按Ctrl + T组合键，

添加一个字幕文本，如图14-15所示。

步骤 02 双击文本框，在其中输入"星河耿耿"文本，调整文本的位置，如图14-16所示。

图 14-15　添加字幕文本　　　　　　　　　　图 14-16　输入并调整文本

步骤 03 在"文本检查器"中，设置"字体"为"楷体"、"大小"为160.0、"颜色"为天空蓝，如图14-17所示。

步骤 04 选中"外框"复选框，单击"外框"右侧的"显示"按钮，❶展开"外框"选项区；❷单击"颜色"旁边的色块，如图14-18所示。

图 14-17　设置文字属性　　　　　　　　　　图 14-18　设置外框颜色

步骤 05 在弹出的"颜色"对话框中，切换至"铅笔"选项卡，选择"葡萄紫"颜色，如图14-19所示。

步骤 06 关闭"颜色"对话框，设置"宽度"为3.0，如图14-20所示。

步骤 07 选择"时间线"面板中的文本框，单击鼠标右键，在弹出的快捷菜单中选择"显示视频动画"命令，如图14-21所示。为文本添加的关键帧都能在这里查看到。

步骤 08 拖曳时间指示器至00:00:02:05的位置，在"视频检查器"面板中，❶设置"不透明度"为30.0%；❷展开"裁剪"选项，单击"右"选项右侧的"添加关键帧"按钮，设置"右"为800.0px，添加第一组关键帧，如图14-22所示。

图14-19　选择"葡萄紫"颜色

图14-20　设置外框宽度

图14-21　选择"显示视频动画"命令

图14-22　添加第一组关键帧

步骤 09 拖曳时间指示器至00:00:03:22的位置，在"视频检查器"面板中，❶设置"不透明度"为80.0%；❷展开"裁剪"选项，单击"右"选项右侧的"添加关键帧"按钮，设置"右"为632.0px，添加第二组关键帧，如图14-23所示。

步骤 10 拖曳时间指示器至00:00:06:07的位置，在"视频检查器"面板中，❶设置"不透明度"为100.0%；❷展开"裁剪"选项，单击"右"选项右侧的"添加关键帧"按钮，设置"右"为460.0px，添加第三组关键帧，如图14-24所示。

步骤 11 拖曳时间指示器至00:00:08:12的位置，在"视频检查器"面板中，❶单击"不透明度"选项右侧的"添加关键帧"按钮；❷展开"裁剪"选项，单击"右"选项右侧的"添加关键帧"按钮，设置"右"为305.0px，添加第四组关键帧，如图14-25所示。

步骤 12 拖曳时间指示器至00:00:9:11的位置，在"视频检查器"面板中，❶单击"不透明度"选项右侧的"添加关键帧"按钮；❷展开"裁剪"选项，单击"右"选项右侧的"添加关键帧"按钮，设置"右"为275.0px，添加第五组关键帧，如图14-26所示。

图 14-23　添加第二组关键帧

图 14-24　添加第三组关键帧

图 14-25　添加第四组关键帧

图 14-26　添加第五组关键帧

步骤 13　拖曳时间指示器至00:00:10:23的位置,在"视频检查器"面板中,❶单击"不透明度"选项右侧的"添加关键帧"按钮;❷展开"裁剪"选项,单击"右"选项右侧的"添加关键帧"按钮,设置"右"为0.0px,添加第六组关键帧,如图14-27所示。

步骤 14　设置完成后,在"视频动画"对话框中查看添加的关键帧,如图14-28所示。

步骤 15　单击检查器中的"播放"按钮,预览视频的字幕效果,如图14-29所示。

图 14-27 添加第六组关键帧

图 14-28 查看添加的关键帧

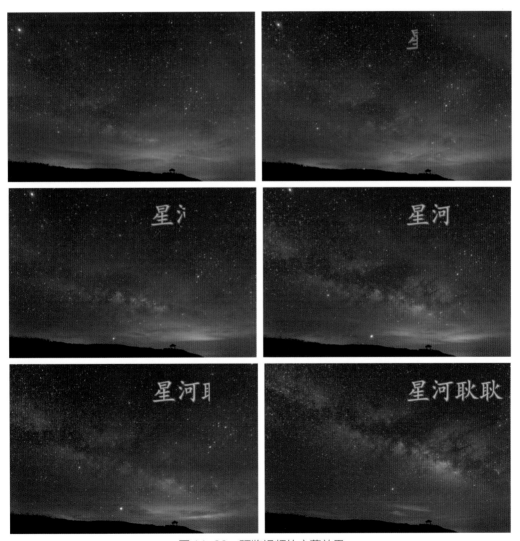

图 14-29 预览视频的字幕效果

14.3 添加延时视频音频文件

扫码看教学视频

延时视频是一门声画艺术，音频在视频中是不可或缺的元素。在后期制作中，音频的处理相当重要，如果声音运用得恰到好处，往往能给观众带来耳目一新的感觉。下面介绍添加背景音乐的方法，具体操作步骤如下。

步骤 01 在电脑的文件夹中，选择需要添加的背景音乐文件(素材/第14章/延时音乐.mp3)。将该音乐文件拖曳至"时间线"面板中，如图14-30所示。

图14-30 拖曳音乐文件至"时间线"面板

步骤 02 单击轨道上方的"使用选择工具选择项"按钮，在弹出的列表框中选择"切割"选项，如图14-31所示。

步骤 03 使用"切割"工具将音频剪辑成两段，与视频的长度对齐，如图14-32所示。

图14-31 选择"切割"选项

图14-32 剪辑音频对齐视频长度

步骤 04 使用选择工具选择剪辑后的后段音频素材，按Delete键进行删除操作，完成音频的编辑与修整，如图14-33所示。

图14-33　完成音频的编辑与修整

步骤 05 切换至选择工具，选择"时间线"面板上的音频文件，如图14-34所示。

图14-34　选择音频文件

步骤 06 在菜单栏中，单击"编辑"菜单，选择"添加交叉叠化"命令，如图14-35所示。

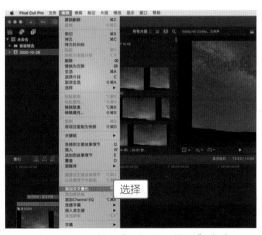

图14-35　选择"添加交叉叠化"命令

步骤 07 执行操作后，即可为音频素材添加"交叉叠化"音频效果，如图14-36所示。

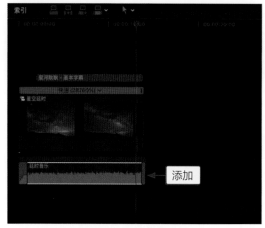

图 14-36　添加音频效果

14.4　导出延时视频文件

创建并保存视频文件后，用户即可对其进行渲染，渲染完成后就可以将视频分享至各种新媒体平台，视频的渲染时间根据项目的长短及计算机配置的高低而略有不同。本节介绍输出与分享媒体视频文件的操作方法。

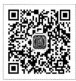

扫码看教学视频

步骤 01　在菜单栏中，单击"文件"菜单，选择"共享"选项后的"母版文件(默认)"命令，如图14-37所示。

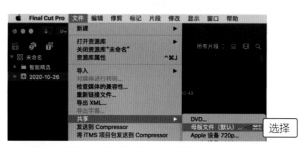

图 14-37　选择"母版文件(默认)"命令

步骤 02　在弹出的"母版文件"对话框中，切换至"信息"选项卡，在其中可以查看视频的相关信息，如图14-38所示。

步骤 03　❶切换至"设置"选项卡，在其中可以设置视频的格式与分辨率等参数；❷单击右下角的"下一步"按钮，如图14-39所示。

步骤 04　在弹出的对话框中，❶设置"存储为"为"星空延时"；❷单击"存储"按钮，即可导出延时视频文件，如图14-40所示。

图 14-38　查看视频的相关信息

图 14-39　设置视频参数

图 14-40　导出延时视频文件

第15章

使用LRT制作
延时视频：
《梅溪湖日转夜》

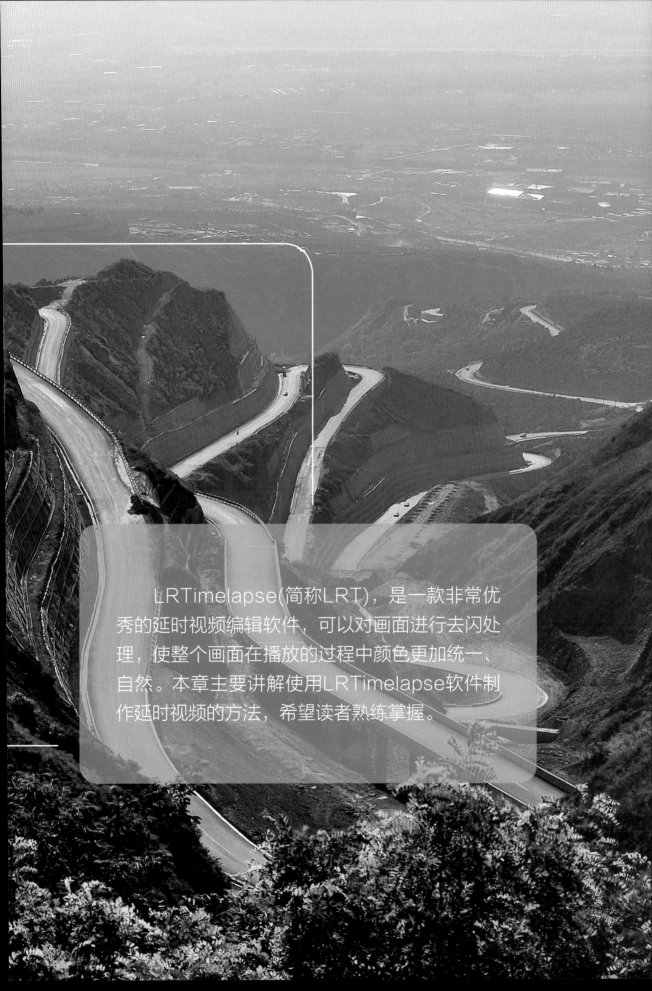

LRTimelapse(简称LRT)，是一款非常优秀的延时视频编辑软件，可以对画面进行去闪处理，使整个画面在播放的过程中颜色更加统一、自然。本章主要讲解使用LRTimelapse软件制作延时视频的方法，希望读者熟练掌握。

扫码看案例效果

使用LRTimelapse制作延时视频之前，先带领大家预览视频的整体画面效果，如图15-1所示。

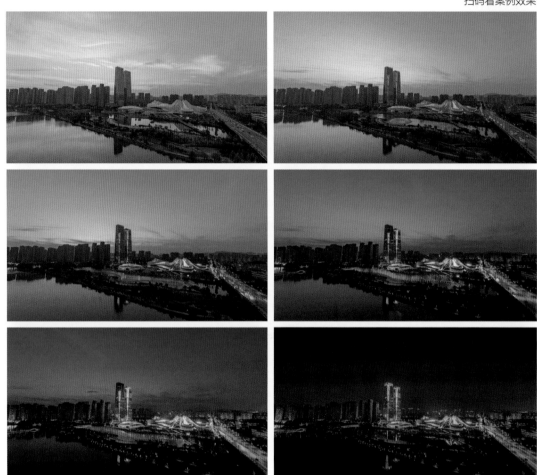

图15-1 《梅溪湖日转夜》延时视频

15.1 创建画面关键帧

扫码看教学视频

因为日出日落延时画面的光线变化比较大，由暗到明或者由明到暗，此时画面中可能会出现闪烁的情况。在后期处理的时候，我们需要使用LRTimelapse软件对画面进行去闪处理。

在去闪与调色处理之前，先来了解一下使用LRTimelapse软件去闪的要求与准备工作，这些非常重要，如果不注意会影响整个后期处理的过程。使用LRTimelapse去闪的前提条件如下。

(1) LRTimelapse是配合Lightroom或Bridge一起使用的，所以在使用LRTimelapse软

件之前，需要在电脑中先安装好Lightroom或Bridge软件。

(2) LRTimelapse的运行环境是Java，所以电脑中要先装Java(Mac系统自身就是Java环境)。

(3) LRTimelapse只能对RAW格式的照片序列进行去闪，不可以对JPG格式进行去闪。

(4) LRTimelapse需要DNG Converter的支持，DNG是所有RAW格式的统称。

(5) RAW序列的照片所在的文件夹必须全程无汉字和标点符号，建议大家直接将其放在相应磁盘下面，以英文或全拼来命名文件夹的名称。

下面介绍在LRTimelapse软件中创建画面关键帧的方法，通过关键帧在Bridge软件中进行调色处理，具体操作步骤如下。

步骤 01 启动LRTimelapse 5.0.5软件，打开工作界面，在左下角的窗格中找到要处理的延时文件夹，此时所有延时照片会全部显示在右侧的窗格中，素材加载完毕后，界面如图15-2所示。

图15-2　素材加载完毕

在左上角的预览窗口中，蓝色的线条表示画面的曝光曲线，曲线有高有低，画面有暗有亮，去闪的目标就是让这条曲线变得相对平滑。

步骤 02 在"可视化工作流"选项卡中，❶单击"关键帧向导"按钮，展开相应选项；❷拖曳"关键帧数量"滑块，调到7个关键帧的位置；❸单击"保存"按钮，如图15-3所示。保存关键帧之后，接下来在Bridge软件中对关键帧进行调色处理。

图 15-3　调到7个关键帧的位置

步骤 **03** 启动Bridge软件，打开工作界面，在中间窗格中打开上一步处理的延时文件夹(注意必须是英文的文件名)。在左侧的"评级"选项下，选择四星评级选项，此时中间窗格中会显示7张照片，这些照片就是我们刚才所保存的7个关键帧的照片，如图15-4所示。

图 15-4　中间窗格中显示7张照片

步骤 **04** 全选这7张照片素材，将其拖曳至Photoshop软件中，自动打开Camera Raw插件窗口，❶在界面右侧单击"镜头校正"按钮，进入相应面板；❷在"配置文件"选项卡中，选中"删除色差"和"启用配置文件校正"复选框，这一步的操作主要是用来校正镜头畸变的，如图15-5所示。

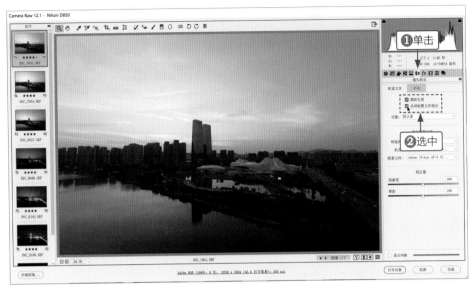

图 15-5 校正镜头畸变

步骤 **05** 在界面右侧单击"基本"按钮❸，进入"基本"面板，设置"曝光"为0.1、"对比度"为15、"高光"为-78、"阴影"为62、"白色"色阶为2、"黑色"色阶为7、"清晰度"为12、"去除薄雾"为13、"自然饱和度"为34、"饱和度"为15，初步调整照片的色彩与色调，如图15-6所示。

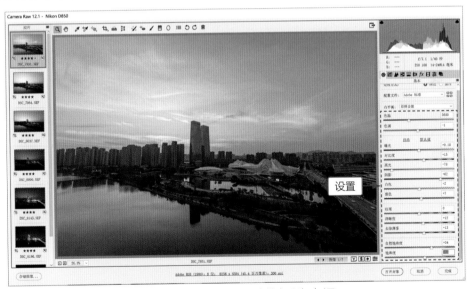

图 15-6 初步调整照片的色彩与色调

步骤 **06** 切换至"色调曲线"面板，设置"高光"为-23、"亮调"为3、"暗调"为20、"阴影"为-3；切换至"HSL调整"面板，在"饱和度"选项卡中设置"红色"为20、"橙色"为32、"黄色"为30、"蓝色"为52、"紫色"为15、"洋红"为13，如图15-7所示；切换至"分离色调"面板，在"高光"选项区中设置"色相"为38、"饱和度"为36；切换至"校准"面板，设置"红原色"的"饱和度"为25、"绿原色"的"饱和度"为20、

"蓝原色"的"饱和度"为25，调整天边夕阳的色彩，并加强天空的蓝色调。

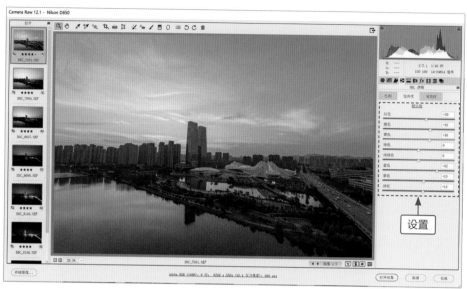

图 15-7　调整夕阳和天空的色调

步骤 07　在Camera Raw界面的左上角位置，选择第1张照片，单击鼠标右键，在弹出的快捷菜单中选择"全选"命令。再次单击鼠标右键，在弹出的快捷菜单中选择"同步设置"命令，对其余的照片进行同步处理，并适当调整其他照片的曝光和调色参数，处理完成后单击"完成"按钮即可，如图15-8所示。

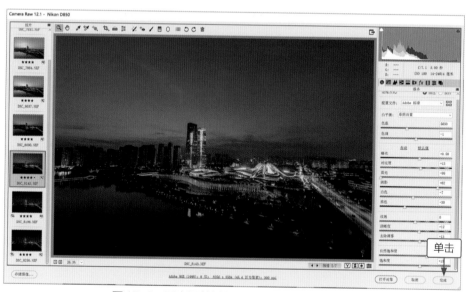

图 15-8　适当调整其他照片的曝光和调色参数

15.2　对画面进行去闪处理

在Bridge中进行调色后，返回LRT软件对画面进行去闪处理，具体步骤如下。

扫码看教学视频

步骤 01 返回LRTimelapse工作界面，在"可视化工作流"选项卡中，单击"重新加载"按钮，然后单击"自动过渡"按钮，对所有画面进行过渡处理，使第1张到最后1张照片的色彩过渡呈坡度显示。单击"可视化预览"按钮，对画面进行逐帧的匹配，自动对每一张照片的色彩进行单独调整，使画面色调保持一致，如图15-9所示。这个过程是比较缓慢的，需要耗费一定的时间。

图15-9　单击"可视化预览"按钮

步骤 02 操作完成后，❶单击"可视化去闪"按钮，展开相应选项；❷向右拖动"平滑"下方的滑块，调到40左右，数值越大，左侧预览窗口中的那条绿色曝光曲线就越平滑，画面的去闪效果也就越好，一般调到30~40即可；❸在右侧设置"大通道"为2，表示进行两次去闪处理；❹单击"应用"按钮，如图15-10所示。

图15-10　设置去闪参数

步骤 03 执行操作后，开始对画面进行去闪处理，这个过程也需要耗费一定的时间，大家耐心等待。处理完成后，预览窗口中紫色的线与绿色的线基本重合，表示去闪操作完成，如图15-11所示。单击左侧预览窗口下方的"播放"按钮，可以预览去闪后的视频效果。

图 15-11　紫色的线与绿色的线基本重合

步骤 04 在LRTimelapse中对画面进行去闪后，接下来需要在Photoshop中将照片批量导出为JPG格式，这样才方便调入Premiere中进行合成处理。在文件夹中全选RAW文件，拖曳至Photoshop中，自动打开Camera Raw插件窗口，❶在左侧列表框中全选照片；❷单击"存储图像"按钮，如图15-12所示。

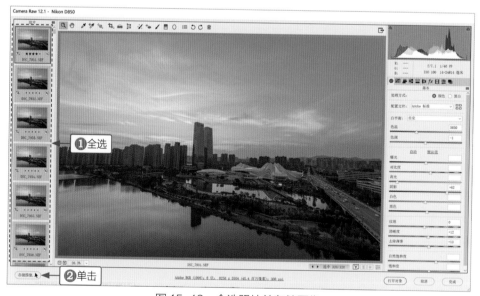

图 15-12　全选照片并存储图像

步骤 05 弹出"存储选项"对话框，❶在"目标"选项区中可以设置图像的存储位置；❷在"格式"列表框中选择JPEG选项，表示导出JPG格式的照片；❸在"色彩空间"选项

区中设置"色彩空间"为sRGB IEC61966-2.1；④单击"选择文件夹"按钮，如图15-13所示。

步骤 06 在弹出的"选择目标文件夹"对话框中，①设置照片的存储位置；②单击"选择"按钮，如图15-14所示。

图 15-13　设置存储选项

图 15-14　选择目标文件夹

步骤 07 返回"存储选项"对话框，其中显示了刚设置的保存位置。单击右侧的"存储"按钮，开始批量导出JPG照片，在界面左下角显示了照片导出的剩余数量，导出完成后单击"完成"按钮，完成操作，如图15-15所示。

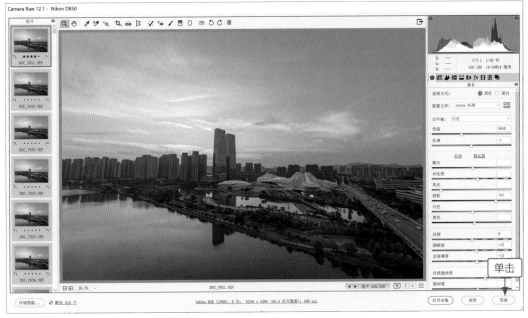

图 15-15　批量导出照片

15.3 合成延时视频画面效果

扫码看教学视频

将照片全部导出为JPG格式后，接下来需要在Premiere中对照片序列进行合成，制作成一段完整的延时视频效果，具体操作步骤如下。

步骤 01 启动Premiere应用程序，新建一个名为"梅溪湖日转夜"的项目文件，然后新建一个"编辑模式"为"AVCHD 1080p方形像素"的序列文件。将上一节导出的照片序列文件导入"项目"面板中，如图15-16所示(详细步骤可参考第13章的内容)。

步骤 02 将导入的照片序列拖曳至时间轴面板的V1轨道中，如图15-17所示。

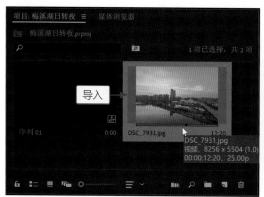

图 15-16　导入照片序列文件

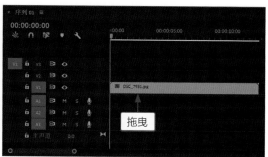

图 15-17　拖曳照片序列至V1轨道中

步骤 03 选择V1轨道上的素材，打开"效果控件"面板，在其中设置"缩放"为24、"位置"为960和540，使画面完全显示在节目监视器窗口中，如图15-18所示。

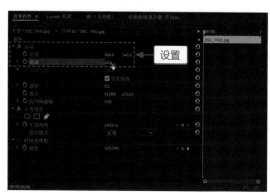

图 15-18　设置参数显示画面

专家提醒

调整视频的"缩放"参数后，"位置"参数可以用来重新调整视频的构图效果。

步骤 04 在时间轴面板中添加一段背景音乐，为视频画面制作声音特效。然后按Ctrl + M组合键，弹出"导出设置"对话框，设置输出名称与位置，单击"导出"按钮，即可开始导出延时视频文件。待延时视频导出完成后，即可在相应文件夹中找到并预览延时视频效果，如

图15-19所示。

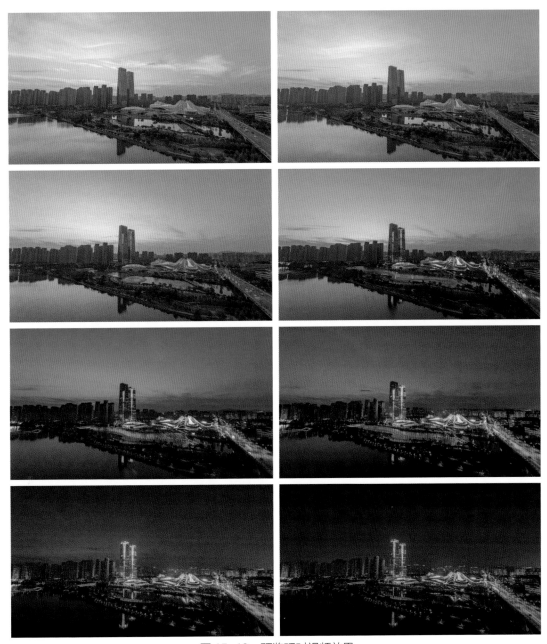

图 15-19　预览延时视频效果